오늘부터 시작하는
수성펜 수채화

오늘부터 시작하는
수성펜 수채화

초판 인쇄일 2022년 11월 1일
초판 발행일 2022년 11월 11일

지은이 이솔
발행처 앤제이BOOKS
등록번호 제 25100-2017-000025호
주소 (03334) 서울시 은평구 연서로21길 24 2층
전화 02) 353-3933 **팩스** 02) 353-3934
이메일 andjbooks@naver.com

ISBN 979-11-90279-11-6
정가 17,000원

플러스펜과 물붓만으로 쉽게 시작하는 예쁜 수채화

오늘부터 시작하는
수성펜 수채화

이솔 (온) 지음

앤제이
BOOKS

플러스펜(수성펜) 수채화와 친해져요.

우리 주변에는 알록달록 많은 색이 있죠? 낮에 하늘을 올려다보면 어떤 날은 맑고 투명한 하늘색, 또 어떤 날은 시리게 푸르고 선명한 하늘색, 어떤 날은 먹물을 한 방울 풀어놓은 것 같은 탁하고 눅눅한 하늘색을 보기도 해요. 색이란 단순히 눈에 보이는 것을 넘어서 그날의 내 기분이나 마음을 담아주기도 하죠.

내가 사랑하는 순간이나 물건을 그림으로 그릴 때 그 순간의 감정까지 담을 수 있다면 얼마나 좋을까요? 이 책에서 저와 함께 60색이나 되는 다양한 색깔로 감성적인 그림을 그려보세요.

수성펜 수채화는 우리에게 익숙한 펜 선 그리기를 기본으로 하여 그 위에 물붓으로 물을 칠하고 번져서 수채화로 완성시킵니다. 간단하게 그릴 수 있는 작은 개체부터, 종이를 가득 채워 그리는 감성적인 풍경화까지 다채로운 그림을 그릴 수 있어요.

수성펜 수채화를 그릴 때 가장 중요한 재료는 '종이'입니다. 물 조절이 조금 서툴러도 멋진 작품이 될 수 있도록 충분히 두꺼운 수채화 용지 사용을 추천합니다.
요즘 다양한 물붓 제품이 시중에 많이 나와 있는데요, 각자의 펜을 잡는 힘이나 붓을 사용하는 방법 등이 다를 수 있으니 제가 추천하는 물붓도 좋지만 다양하게 시도해보고 그중 나와 잘 맞는 도구를 찾는 것도 좋습니다.

자, 그럼 지금부터 플러스펜 수채화에 푹 빠져 볼게요!

저자 이솔

Contents

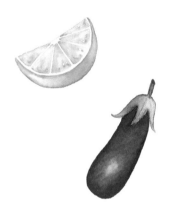
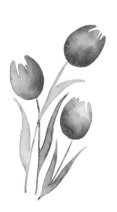

CHAPTER 4

리여운
동물을 그려봐요

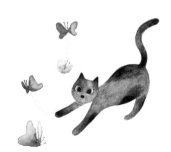

CHAPTER 5

감성 가득한
그림을 그려봐요

CHAPTER 6

아름다운
풍경을 그려봐요

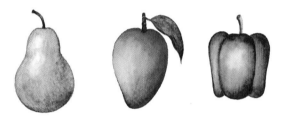

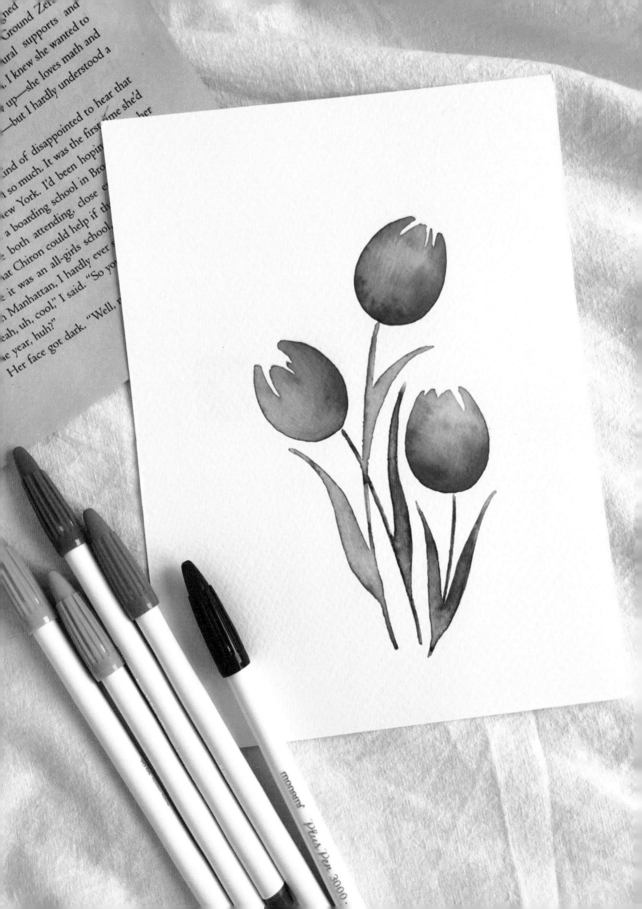

플러스펜(수성펜) 수채화의 장점 중 하나는 재료가 간단하고 그리기 쉽다는 것입니다.
일반 수채화처럼 물감, 물통, 팔레트 등 여러 재료가 필요하지 않고,
수성펜과 물붓, 그 외 몇 가지 재료면 충분히 예쁜 그림을 그릴 수 있어요.
이번 Chapter에서는 본격적으로 그림을 그리기에 앞서
플러스펜 수채화의 재료와 기본적인 기법에 대해 알아볼게요.

01 이런 재료를 사용해요

프러스펜

이 책에서는 색이 가장 다양하고 피그먼트 펜이 들어있는 모나미 프러스펜 60색을 사용했어요. 각 작품의 앞쪽에 해당 작품을 그리는데 필요한 색을 적어 놓았으니 미리 필요한 색을 꺼내 준비한 뒤 그림을 그리면 편할 거예요.

물붓 (워터 브러시)

물붓은 다양한 브랜드에서 다양한 모양으로 출시되고 있습니다. 여러 가지로 시도해보고 자신과 가장 잘 맞는 제품을 찾는 재미도 있어요.
저는 주로 〈쿠레타케〉의 워터브러시 '中 사이즈'를 사용해 그림을 그리며, 〈루벤스〉의 'Su:feel'과 〈펜텔〉 워터 브러시도 사용감이 좋아요. 어떤 브랜드이든 대부분 '미디엄 사이즈', 즉 중간 크기의 붓을 사용하면 이 책의 그림들을 그리기에 적합해요.

연필과 지우개

미술용 연필과 지우개를 준비해주세요. 수채화를 그리기 때문에 진한 선이 필요 없어 주로 HB연필로 가볍게 스케치하는 편입니다. 혹시 미술용 연필과 지우개가 없다면 가지고 있는 일반 연필과 지우개를 사용해도 괜찮아요. 다만 지우개는 깔끔하게 잘 지워지는 제품으로 준비해주세요.

수채화용 종이

'띤또레또 엽서 5x7 inch, 혹은 6x8 inch' 크기를 사용했어요. 두께는 '300g~350g'이면 초보자가 그림을 그릴 때 종이가 울거나 밀리는 일 없이 편하게 사용할 수 있어요.

냅킨

키친타올, 손수건, 카페 냅킨 등 잘 찢어지지만 않는다면 어떤 것이든 괜찮아요. 다만 얇은 휴지는 물이 묻으면 잘 녹기 때문에 좀 더 두꺼운 것을 사용하길 추천합니다.

화이트 잉크

그림을 그리다가 살짝 벗어났을 때 매트하게 칠해 수정하거나 하이라이트를 줄 수도 있고, 재미있는 표현도 할 수 있게 도와주는 화이트 잉크입니다. 필수 재료는 아니지만 한 번 구매하면 굉장히 오래 쓸 수 있고, 요모조모 다양하게 쓰이는 재료입니다. 저는 '닥터 마틴 화이트 잉크'를 사용했어요.

화이트 펜

화이트 잉크와 같은 역할을 합니다. 잉크보다 훨씬 저렴하고 시중에서 쉽게 접할 수 있어 보다 간편한 도구입니다. 저는 '유니볼 시그노 0.7mm'를 사용합니다.

마스킹 테이프

테두리에 붙인 후 그림을 그려 액자 형식의 빈 공간을 만들거나, 모양을 오려 붙여서 하이라이트를 남길 때 사용합니다. 우리는 종이에 그림을 그리기 때문에 미술용품점에서 판매하는 접착력이 강한 마스킹 테이프 보다는 집 근처 천원샵에서 판매하는 알록달록 마스킹 테이프가 더 적합해요. 이 책에서는 15mm와 6mm 두께의 테이프를 사용했어요.

팔레트

작은 그림을 그리는데 커다란 팔레트를 사용하는 것은 자리를 많이 차지해서 팔레트가 필요할 때 집에 있는 작은 종지를 사용해요. 카페 등 집 밖에서 그림을 그릴 때는 주변에 있는 opp 비닐이나 펜이 들어있는 통의 뚜껑 등 코팅이 되어있고 흰색인 물건을 사용하기도 해요.

픽사티브 (정착액)

플러스펜 수채화는 물에 녹는 수성펜으로 그리는 그림이기 때문에 완성한 뒤 보관하거나 전시해 둘 때 물에 닿으면 쉽게 번지고 빛에 오래 두면 색이 바래기도 해요. 그래서 정착액을 뿌려 보관하면 멋진 모습으로 조금 더 오래 보관할 수 있어요.

02 기본 기법을 배워봐요

플러스펜 수채화의 가장 기본적인 기법은 선을 긋고 물로 물감처럼 녹여 그림을 그리는 것입니다. 이 책에서는 더 쉽고 간단하게 그림을 그리기 위해 물붓을 사용하는데요, 처음에는 손이 적응하는데 조금 시간이 필요하지만 손에 익으면 굉장히 편리한 도구입니다. 그럼 먼저 물붓과 친해지는 시간을 가져볼게요.

1. 선 연습하기

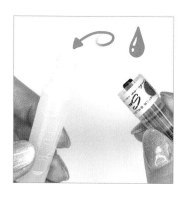

1 물붓을 준비하고 뚜껑을 돌려서 물을 넣어주세요.

> **TIP** 플러스펜 60색에는 수성과 피그먼트 펜 두가지 성질을 가진 펜이 들어있어요. 'Water Proof'라고 쓰인 펜들은 물에 녹지 않으니 이번 장에는 적합하지 않아요.

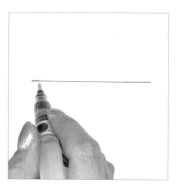

2 그리고 좋아하는 색으로 선을 하나 그어주세요. 그 위에 선을 따라 물을 묻혀주는 느낌으로 선을 그어주세요.

> **TIP** 물붓으로 그리기 전에 붓에 충분히 물이 묻었는지 확인합니다. 냅킨에 붓을 올리고 중간의 물이 들어있는 부분을 꾹 눌러주면 물이 방울방울 떨어집니다. 그 상태에서 바로 쓰면 물이 다소 흥건하게 느껴지니 냅킨에 톡톡 닦아준 뒤 그림을 그리세요.

3 물붓과 플러스펜의 첫 만남, 느낌이 어떠셨나요? 이번에는 밑에 앞서 그린 선의 반 정도 되는 선을 하나 더 그려볼게요.

4 선을 그어준 뒤 '색을 녹여 끌어당겨 오는' 느낌으로 반쪽짜리 선에서 연결하여 나머지 부분을 완성해줍니다. 이렇게 색을 끌어당겨 오는 기법도 자주 쓰이는 기법 중 하나입니다.

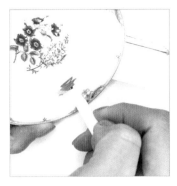

5 이번에는 팔레트를 준비합니다. 팔레트라고 해서 대단한 게 아니라 집에 있는 작은 종지나 문구류에 포장되어 있는 비닐 등 매끈하고 물을 흡수하지 않는 것이라면 어떤 것이든 좋아요. 저는 집에 있던 작은 접시를 사용할게요.

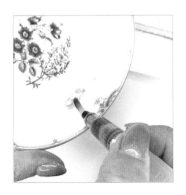

6 마음에 드는 색의 펜을 하나 꺼낸 뒤 팔레트 위에 색을 올려주세요. 물감을 짜는 것과 같아요. 많이 올리면 색을 더 진하게 쓸 수 있고, 적게 올리면 붓에 묻혀 올렸을 때 더 연하게 표현되죠.

7 이제 붓에 색을 묻혀서 선을 그어보세요. 이렇게 하면 가운데 선 없이 물감으로만 칠한 느낌으로 표현이 돼요.

2. 면에 색 채우기

멋진 그림을 그리려면 면을 채우는 연습이 필요해요. 지금부터 여러 가지 방법으로 원에 색을 채우는 연습을 해볼게요.

1 연필로 원을 그려주세요. 저는 작은 잔을 대고 쉽게 그렸어요. 원은 지름 3~4cm 정도가 적당해요.

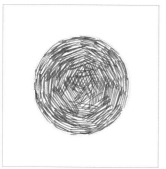

2 마음에 드는 색을 골라 사진처럼 방향을 예쁘게 잡아가며 선으로 원을 채워주세요.

> **TIP** 플러스펜 수채화는 물 칠 후에도 어느 정도 펜 선이 남아있기 때문에 선을 그릴 때 되도록 예쁘고 깔끔하게 그려주는 게 좋아요.

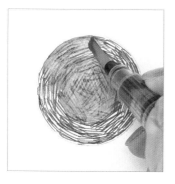

3 원을 펜으로 다 채운 후 물붓을 준비해주세요.

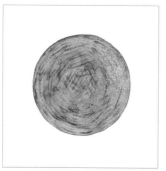

4 붓으로 테두리 모양을 잘 잡아가며 물 칠을 해줍니다. 원이 최대한 균일해 보이도록 펜 선을 녹여가며 칠해주세요.

이번에는 두 가지 색을 사용해서 원을 채워볼게요.

1 연필로 원을 그린 뒤 두 가지 색의 펜을 골라 준비해주세요.

🔵TIP 같은 톤의 색깔이 연결해주기 조금 더 쉬워요 (예: 빨강+주황, 파랑+보라)

2 원의 반 쪽에 첫 번째 색을 채워줍니다. 사진과 같이 가운데 연결되는 부분은 듬성듬성하게 칠해주어 두 번째 색과 연결해줄 준비를 합니다.

3 두 번째 색으로 같은 방법으로 나머지 반쪽을 채워주세요.

4 물붓으로 테두리를 잘 정리하며 색을 녹여줍니다.

5 부분을 나누어 연한색 ⇨ 중간 ⇨ 진한색 순으로 색의 변화가
 느껴지도록 칠해주세요.

다음은 입체적인 구를 그려볼게요.

1 원을 스케치 합니다.

2 짧은 선으로 입체감을 표현하면서 펜으로 원을 채워줍니다.

3 물붓을 준비하고 비어있는 가장 밝은 부분부터 퍼져나가듯 물
 을 칠해주세요.

4 짠! 입체적인 구가 완성되었어요.

이번에는 선을 칠하고 녹여주는 방법이 아니라 팔레트를 사용해서 칠해볼게요.

1 연필로 원을 그려주세요.

2 팔레트나 팔레트 대용 작은 접시 등을 준비해요. 마음에 드는
색을 한 개 골라 팔레트 위에 선을 올려줍니다.

3 물붓으로 색을 묻혀 스케치한 원에 색을 채워주세요.

4 팔레트를 이용해 칠하기를 할 때는 붓에 물이 충분히 묻어 있어야 해요. 물이 적으면 얼룩이 지기 쉬워요.

5 팔레트를 이용한 색칠하기 완성!

3. 그라데이션 기법

1 먼저 적당한 크기의 네모 박스를 세 개 그려주세요.

2 한 가지 색 그라데이션은 **B 08 로열 블루**로 가장자리는 촘촘하게, 가운데로 가면서 듬성듬성하게 색을 채웁니다.

3 물붓으로 듬성듬성하게 채운 부분만 먼저 녹여 색을 끌어당기며 빈 부분을 채워요.

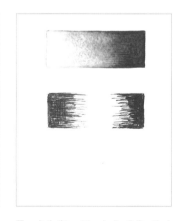

4 빠르게 이어서 촘촘하게 채운 부분을 물 칠하여 연결해서 완성합니다.

5 이번에는 두 가지 색을 섞어 그라데이션을 해볼게요. **B 45 블루 셀레스테**(왼쪽)와 **B 08 로열 블루**(오른쪽)를 한 쪽씩 사진과 같이 칠해주세요.

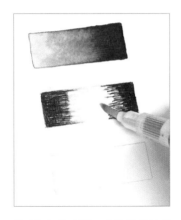

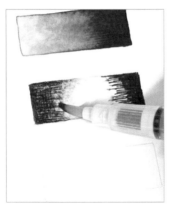

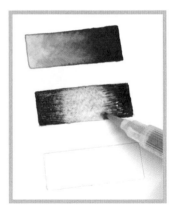

6 먼저 비어있는 가운데 부분에 충분히 물 칠을 합니다.

7 왼쪽, 오른쪽의 색을 각각 끌어당겨 중간 부분과 자연스럽게 연결해요.

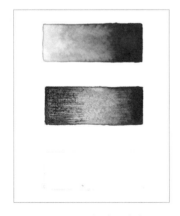

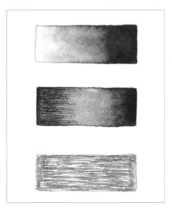

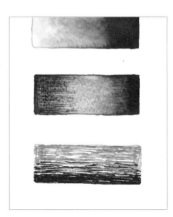

8 칠해놓은 물이 마르면서 조금 더 자연스럽게 색이 섞이고 다 마르면 예쁜 두 가지 색 그라데이션이 완성됩니다.

9 어두운 색을 더하여 음영을 주고 싶을 때는 **B 04 스카이 블루**를 전체적으로 채워주세요.

10 **B 08 로열 블루**로 맨 아래는 진하고 위로 올라갈수록 듬성듬성하게 가로선을 그려줍니다.

11 밝은 부분 ⇨ 중간 ⇨ 어두
운 부분 순서로 네모 모양을
예쁘게 잡아주며 물을 칠해
주세요.

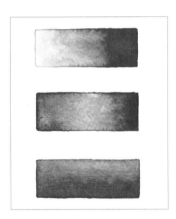

12 그리고 잘 말려주면 완성입
니다.

4. 물의 양에 따른 느낌 차이

1 좋아하는 색을 한 가지 골라 세 덩어리를 채워 그려주세요.

2 물의 양을 점점 늘려가며 물을 칠해요. 첫 번째는 한번 지나가듯 쓸어주고, 두 번째는 충분히 물붓으로 녹여가며 칠해요. 마지막에는 물붓을 살짝 눌러가며 칠해서 물이 충분히 나오도록 합니다.

3 잘 말려주면 이렇게 물의 양에 따른 묽기의 차이를 느낄 수 있어요.

5. 부드러운 느낌 표현

1 연필로 부들부들한 느낌의 라그라스를 간단히 스케치합니다. 그리고 지우개로 연필선을 흐리게 지워요.

2 **R 01 인디언 핑크**로 스케치한 라그라스의 몸통 부분을 채워요. 선의 방향은 아래에서 위쪽으로 향하여 차곡차곡 쌓듯이 채워줍니다.

3 **OR 04 크림 오렌지**로 앞서 그린 색보다 듬성듬성하게 중간중간 채워주세요.

4 **RP 04 퓨어 핑크**로 선을 넣어주는데, 가장 아래쪽을 더 진하게 표현해요.

5 물붓으로 위에서 아래로 쓸어주며 물 칠을 해주세요. 한 덩어리로 채워서 칠하지 않고 최대한 붓의 끝을 써서 한 올 한 올 쓸어주는 느낌으로 물을 칠합니다.

6 **OR 04 크림 오렌지**로 줄기를 그려주면 완성입니다.

6. 콕콕 찍어서 그리기

1 나무 한 그루를 콕콕 찍는 기법으로 그려볼게요. 타원을 그린 뒤 나무의 잎 부분을 그리고 나무 기둥도 그려주세요.

2 **YG 06 옐로우 그린**을 준비하고 작은 동그라미를 그려 나뭇잎 면적을 채워요.

3 **G 06 라이트 그린**으로 중간중간 조금 더 진한 색을 그려 넣어요.

4 **G 08 그린**으로 가장 어두운 부분을 표현합니다. 아랫부분 위주로 색을 넣어주세요.

5 **OR 58 브라운**으로 나무 기둥을 채워 그려주세요.

6 물붓을 준비하고 붓의 끝부분을 이용하여 콕콕 점을 찍듯이 물 칠을 합니다. 전체 면적을 꽉 채우는 게 아니라 중간중간 조금씩 틈을 남겨놓는 느낌으로 콕콕 찍어요.

TIP 우리 주변에 있는 나무를 생각해보고 나뭇잎 사이의 틈을 표현하여 그려주세요.

7 나뭇잎을 모두 칠한 뒤 나무 기둥을 물 칠 하는데, 펜선을 넘어가지 않도록 조심하여 물 칠합니다. 그리고 바로 연결하여 붓에 묻어있는 색을 끌어당겨 칠하며 땅을 표현해주세요.

8 짜잔! 귀여운 나무 한 그루 완성입니다.

03 컬러칩을 만들어요

본격적인 그림을 그리기에 앞서 60가지의 색을 자유롭게 다루며 다양한 색이 물과 만났을 때의 느낌을 느껴봐요. 피그먼트 펜을 제외한 나머지 모든 색과 팔레트를 준비해주세요.

1 가장 먼저 중앙에 중심점을 찍어줍니다.

2 플러스펜 60색에서 붉은 계열의 색을 모두
골라주세요.

3 팔레트 접시에 덜어내어 붓에 묻혀줍니다.

4 뾰족한 모서리를 먼저 그리고 둥근 부분을
채워 물방울 모양을 그려주세요.

TIP 중복하여 칠하지 않도록 사용한 색은 구분하여 따
로 모아주세요.

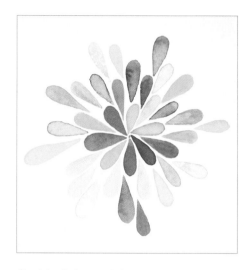

5 붉은 계열을 모두 칠해준 뒤 초록색과 노랑
색 계열의 색을 꺼내 준비하세요.

6 같은 방법으로 칠해줍니다.

TIP 물방울의 뾰족한 끝이 중심점을 향하게 그려주면
일정한 방향으로 그릴 수 있어요.

7 통에 남아있는 색들 중 회색, 검정색 계열의
'Water Proof'라고 쓰인 색을 골라 따로 빼
놓아요. 이 컬러들은 '피그먼트 펜'입니다.
물과 섞어서 사용하지 않을 거예요.

8 마지막으로 파란색, 검정색 계열의 색을 꺼
내 칠해주세요.

9 컬러칩이 완성되었어요.

★ 이 책에서 사용하는 60가지 플러스펜의 컬러칩입니다. 각각의 그림을 그릴 때 색과 컬러명을 참고하세요.

Y 06 Yellow 옐로우	YO 44 Yellow Ochre 옐로우오커	YO 05 Golden Yellow 골든 옐로우	O 02 Pale Orange 페일 오렌지	R 01 Indian Pink 인디언 핑크	RP 04 Pure Pink 퓨어 핑크
OR 04 Cream Orange 크림 오렌지	FO 1 Fluorescent Orange 플루오레센트오렌지	O 06 Orange 오렌지	YO 01 Castella 카스테라	Y 02 Lemon Yellow 레몬 옐로우	YG 03 Lime Yellow 라임 옐로우
O 08 Deep Orange 딥 오렌지	R 06 Red 레드	R 17 Red Wine 레드 와인	FY 1 Fluorescent Yellow 플루오레센트옐로우	AO 83 Cream Latte 크림 라테	YG 91 Olive Khaki 올리브카키
FP 1 Fluorescent Pink 플루오레센트 핑크	RP 24 Pink 핑크	R 15 Coral 코랄	BG 92 Frost Green 프로스트 그린	G 33 Mint Green 민트 그린	G 45 Emerald Green 에메랄드 그린
P 16 Red Purple 레드 퍼플	B 45 Blue celeste 블루 셀레스테	B 05 Light Blue 라이트 블루	YG 06 Yellow Green 옐로우 그린	FG 1 Fluorescent Green 플루오레센트 그린	BG 01 Water Blue 워터 블루
B 08 Royal Blue 로열 블루	B 09 Blue 블루	BG 17 Peacock Blue 피콕 블루	B 42 Soft Blue Celeste 소프트 블루 셀레스테	B 04 Sky Blue 스카이 블루	V 03 Lilac 라일락
G 06 Light Green 라이트 그린	G 08 Green 그린	YG 65 Olive 올리브	BV 04 Lavender 라벤더	V 06 Light Violet 라이트 바이올렛	V 08 Violet 바이올렛
G 38 Dark Green 다크 그린	YO 39 Khaki Brown 카키 브라운	O 65 Camel 카멜	NG 5 Neutral Grey 5 뉴트럴 그레이 5	NG 9 Neutral Grey 9 뉴트럴 그레이 9	WB 1 Black 블랙
OR 58 Brown 브라운	R 49 Chocolate 초콜릿	AO 89 Dark Brown 다크 브라운	NG 1 Rain Grey * 레인 그레이	NG 2 Cloud Grey * 클라우드 그레이	NG 4 Storm Grey * 스톰 그레이
B 89 Indigo 인디고	B 29 Prussian Blue 프러시안 블루	P 06 Purple 퍼플	NG 5 Iron Grey * 아이언 그레이	NG 7 Steel Grey * 스틸 그레이	NG 9 Grey Black * 그레이 블랙

싱싱한 과일과 채소를 그려봐요

빨주노초파남보 무지갯빛의 과일은 새콤달콤 맛도 좋고 보기에도 예쁘죠.
둥글둥글 쉬운 모양의 과일을 채색하며
비슷한 색끼리의 연결과 그라데이션을 연습할 수 있어요.
한 가지를 그리는데 생각보다 많은 시간이 걸리지 않아 부담 없이 그리기 좋고,
내 취향대로 색이나 모양을 살짝 변형해 그려도 아주 재미있어요.

1. 사과

영어를 처음 배울 때 가장 먼저 배우는 알파벳은 'A', 영단어는 'apple'이죠?
그리고 무지개의 첫 번째 색깔은 '빨강'이에요.
우리가 첫 번째로 그릴 수성펜 수채화 그림은 바로 빨갛고 달콤한 사과입니다.
자, 지금부터 저를 따라 차곡차곡 색을 쌓아보세요. 여러분도 쉽게 멋진 그림을 그릴 수 있어요.

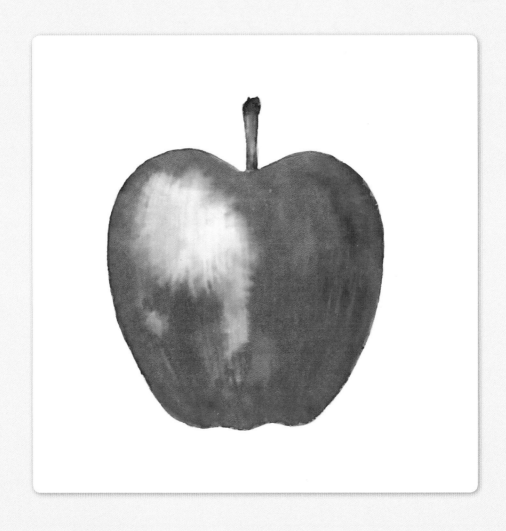

● Y 02 (Lemon Yellow 레몬 옐로우) ● O 06 (Orange 오렌지) ● R 06 (Red 레드)

● R 17 (Red Wine 레드와인) ● O 65 (Camel 카멜) ● OR 58 (Brown 브라운)

1 연필로 사과를 스케치합니다. 채색 후 자국이 남지 않도록 지우개로 연필선을 살짝 지워주세요.

2 **Y 06 옐로우**로 사과의 중간 부분을 결대로 칠해줍니다.

3 **O 06 오렌지**로 빨간색과 연결하기 위해 색감을 더해주세요.

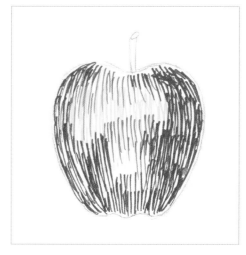

4 **R 06 레드**로 연결하며 채워줍니다. 색이 연결되는 부분에는 듬성듬성하게 선을 그어주어 최대한 경계가 지지 않도록 해주세요.

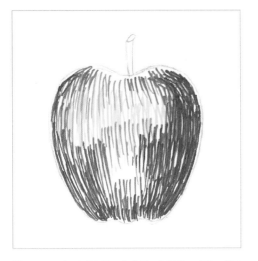

5 **R 17 레드와인**으로 사과의 바깥쪽, 가장 어두운 부분을 칠합니다.

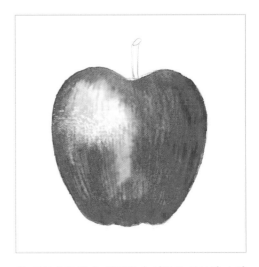

6 물붓으로 밝은 부분부터 어두운 부분의 순서로 칠해줍니다. 결대로 색을 녹여주는 느낌으로 물을 칠해주세요.

> **TIP** 어두운 부분을 칠한 후 가장 밝은 부분으로 돌아와 터치를 다시 해줄 때 진한 색이 밝은 부분에 묻지 않도록 티슈에 한 번 닦아준 뒤 칠해줍니다.

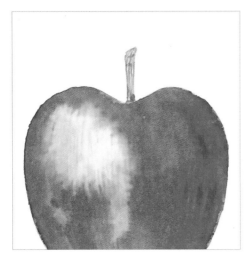

7 번지지 않게 조금 말린 뒤 **O 65 카멜**로 사과의 꼭지 부분을 칠해줍니다.

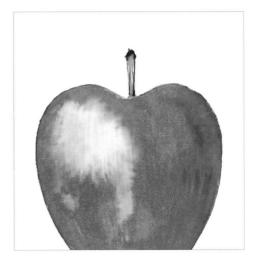

8 **OR 58 브라운**으로 꼭지의 어두운 부분을 표현해주세요.

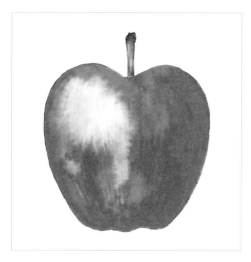

9 꼭지 부분은 붓의 뾰족한 부분을 사용해 한 번
쓱 쓸어주는 느낌으로 물 칠을 해주세요.

TIP 물이 과육 부분에 번질 수 있으니 과육과 이어져 있
는 꼭지 아랫부분은 살짝 띄고 물 칠을 해주세요.

2. 오렌지

이번에는 상큼한 오렌지를 그려볼게요.
동그라미의 단순한 모양의 오렌지를 그리면서 기본기를 다져봐요.

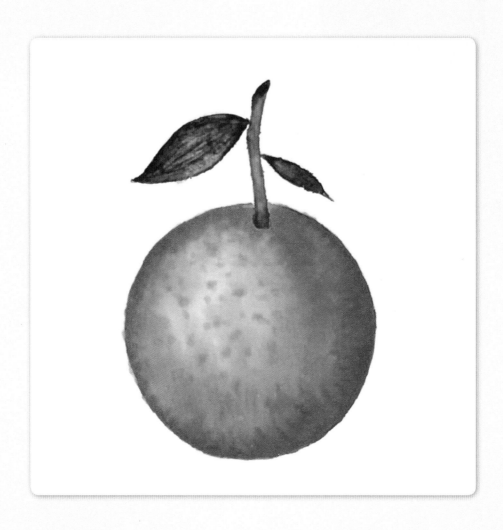

● YO 05 (Golden Yellow 골든 옐로우)　　● O 06 (Orange 오렌지)　　● O 08 (Deep Orange 딥 오렌지)

● R 06 (Red 레드)　　● O 65 (Camel 카멜)　　● OR 58 (Brown 브라운)

● YG 65 (Olive 올리브)　　● G 38 (Dark Green 다크 그린)

1 오렌지 열매와 줄기, 그리고 잎을 스케치합니다. 스케치 후 연필선을 가볍게 지워주세요.

2 **YO 05 골든 옐로우**를 오렌지의 중간 부분에 칠해줍니다.

3 **O 06 오렌지**를 노란색과 연결해서 더 넓은 부분에 칠해주세요.

4 **O 08 딥 오렌지**로 연결해서 바깥쪽에 색을 채워주세요.

5 **R 06 레드**로 오른쪽 바깥쪽 부분의 가장 어두운 쪽에 색을 넣어줍니다.

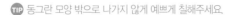
TIP 동그란 모양 밖으로 나가지 않게 예쁘게 칠해주세요.

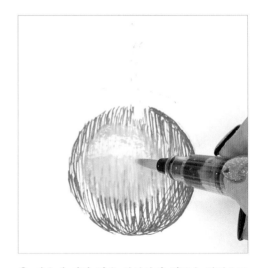

6 가운데 가장 밝은 부분부터 어두운 부분으로 진행하며 물붓으로 칠해줍니다.

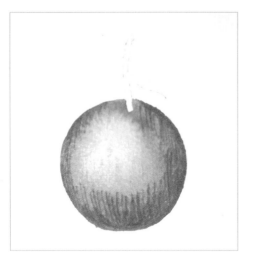

7 물을 칠하기 전 붓에 물이 충분히 묻어 있는지 확인하세요.

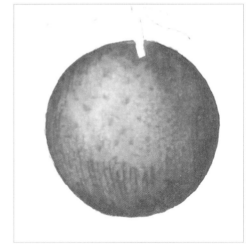

8 물이 완전히 마르기 전 **O 06 오렌지**로 점을 콕콕 찍어 오렌지의 질감을 표현합니다.

9 앞서 칠한 부분을 완전히 말린 후 **O 65 카멜**로
　 줄기를 칠해주세요.

10 **OR 58 브라운**으로 꼭지의 잘린 끝부분을 어
　 둡게 표현한 후 **YG 65 올리브**로 잎의 바탕색
　 을 깔아주세요.

11 **G 38 다크 그린**으로 군데군데 선을 넣어 더
　 깊은 색을 만들어 줍니다.

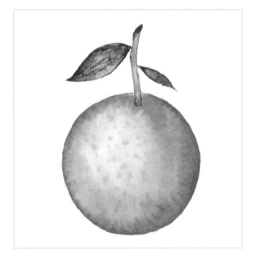

12 물붓으로 색을 녹여 모양을 잡아주며 잎을
　 칠해주면 오렌지 완성입니다.

3. 바나나

길쭉한 모양의 바나나는 스케치만 예쁘게 잘 해주면 채색은 쉬운 편이에요.
색을 하나둘 올리면 바나나가 점점 맛있게 익어가요.

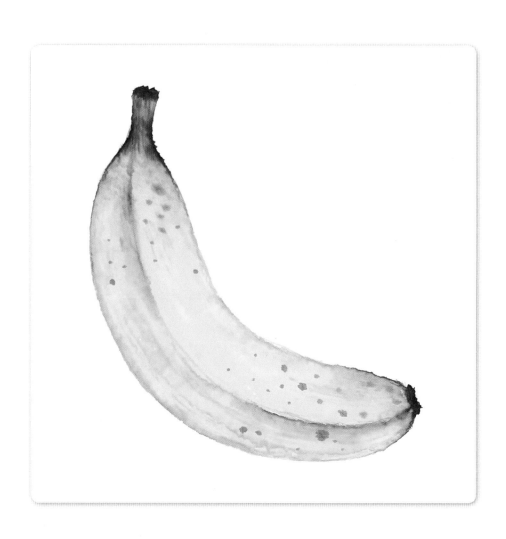

● Y 06 (Yellow 옐로우)　　　● YO 05 (Golden Yellow 골든 옐로우)　　　● O 65 (Camel 카멜)

● R 49 (Chocolate 초콜릿)　　　● G 08 (Green 그린)

1 바나나를 스케치합니다.

TIP 이렇게 구도를 잡아보세요.

2 **Y 06 옐로우**로 바나나의 바탕색을 깔아주세요.

3 **YO 05 골든 옐로우**로 더 진한 부분을 그려주며 바나나의 모양을 잡아가요.

4 **O 65 카멜**로 바나나의 입체감을 더해줍니다.

5 **G 08 그린**을 준비하고 바나나의 양쪽 끝부분에 가벼운 터치로 색감을 더해줍니다.

TIP 진한 색을 사용할 때 꾹꾹 눌러가며 선을 그으면 물을 칠한 후에 자국이 남을 수 있으니 가볍게 선을 넣어주세요.

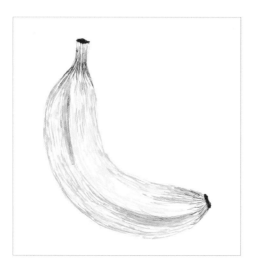

6 **R 49 초콜릿**으로 바나나의 양 끝부분에 어두운 색을 넣어주세요.

7 물붓으로 밝은 부분에서 진한 부분으로 나아가며 칠해주세요.

TIP 펜 선이 남아있다고 해서 계속 물을 칠하면 전체적인 색감이 연해질 수 있어요. 선이 남아있는 것은 물 칠한 후 마르면서 자연스럽게 연해지니 한 번 물을 칠한 뒤 기다려보세요. 마른 후에도 선이 너무 눈에 띈다면 그때 다시 그 위에 물을 칠해주면 됩니다.

8 조금 말린 뒤 물기가 약간 남아있을 때 **O 65 카멜**로 잘 익은 바나나에 반점을 찍어주면 완성입니다.

4. 라임

단 세 가지 색을 사용해서 그리는 상큼한 라임.
주황색, 노란색 계열을 사용해서 그리면 오렌지와 레몬으로도 응용할 수 있어요.

FY 1 (Fluorescent Yellow 플루오레센트 옐로우)　　　YG 03 (Lime Yellow 라임 옐로우)　　　G 06 (Light Green 라이트 그린)

1 반달 모양으로 스케치를 해주세요.

2 라임의 전체적인 모양을 잡아줍니다.

3 라임의 나누어져 있는 모습을 표현하고 스케
치가 완성되면 지우개로 연필선을 살짝 지워
주세요.

4 **FY 1 플루오레센트 옐로우**로 라임 과육의 안쪽을
 선으로 채워주세요

5 **YG 03 라임 옐로우**로 앞서 칠한 영역의 바깥쪽
 부분에 색감을 더해주세요.

6 **G 06 라이트 그린**을 준비하고 작고 동글동글한
 원을 그리며 색을 넣어주세요.

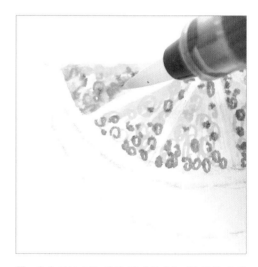

7 이제 물붓으로 칠할 차례인데요. 물 칠하기 전
 바로 다음 페이지의 TIP을 반드시 먼저 읽고
 시작하세요. TIP 내용을 참고하여 각 영역의
 부채꼴 모양을 잘 살리면서 물 칠을 합니다.

TIP 먼저 테두리 부분을 물붓으로 녹여가며 얇게 모양을 잡아주고 안쪽 부분은 점을 찍는다는 느낌으로 듬성듬성하게 물을 얹어주세요. 문질러서 꽉 채우지 않고 중간중간 살짝 비워 두어도 좋아요. 물을 얹은 직후에는 선이 도드라져 보일 수 있지만 시간이 지나면서 자연스럽게 펜선이 녹아 탱글탱글한 과육같이 표현됩니다.

8 각 영역을 모두 물 칠한 뒤 껍질의 가장 밝은 부분을 **FY 1 플루오레센트 옐로우**로 칠해주세요.

9 **YG 03 라임 옐로우**로 색을 더해주세요.

10 **G 06 라이트 그린**으로 어두운 부분을 넣어주세요.

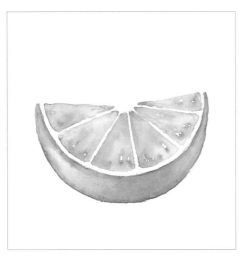

11 테두리 모양을 예쁘게 잡아가며 물붓으로
물을 칠해주세요.

TIP 칠하지 않고 비워 두는 부분이 깔끔하게 남을 수
있도록 붓 끝으로 섬세하게 물 칠을 해보세요.

5. 호박

통통하게 잘 익은 주황색 호박을 그려볼게요.
지금까지 그려본 단순한 구 모양의 과일에서 더 나아가 세부적으로 표현해야 하는 그림입니다.

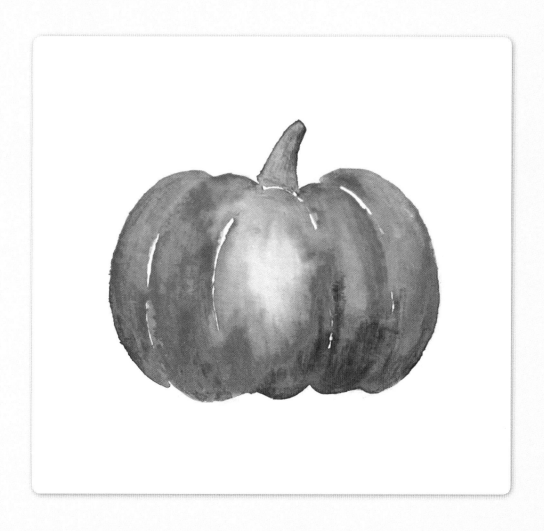

YO 05 (Golden Yellow 골든 옐로우) O 06 (Orange 오렌지) R 06 (Red 레드)

OR 58 (Brown 브라운) YG 06 (Yellow Green 옐로우 그린) YG 65 (Olive 올리브)

1 사진을 참고하여 호박 모양을 스케치해주세요.

2 연필선을 살짝 지워준 뒤 **YO 05 골든 옐로우**로 칠해주세요.

3 **O 06 오렌지**로 진한 부분을 칠해주세요.

4 **R 06 레드**로 붉은색을 더해줍니다.

5 **OR 58 브라운**으로 호박에 음영을 넣어주세요.

6 물붓으로 물을 칠해줍니다.

> TIP 호박의 나뉜 부분들을 개별적으로 칠해주되 경계 부
> 분의 빈 공간을 아주 살짝 남겨놓고 칠하면 물이 스
> 며들면서 옆 부분과 자연스럽게 이어져 보여요.

7 **YG 06 옐로우 그린**으로 호박의 꼭지를 칠해줍
니다. 번지지 않도록 연결되는 부분을 살짝
띄우고 칠해주세요.

8 **YG 6 올리브**로 색감을 더해줍니다.

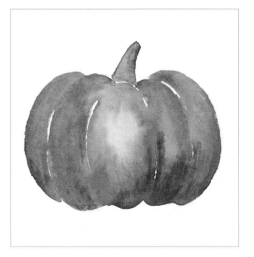

9 호박 열매 부분과 살짝 띄어서 물을 칠해주면
완성입니다.

10 눈, 코, 입을 그려 넣으면 귀여운 핼러윈 호
박등도 그릴 수 있어요.

6. 가지

무침, 튀김, 볶음, 어떤 요리로 해도 맛있는 가지.
이번에는 표면이 매끈한 예쁜 보라색 가지를 함께 그려볼게요.

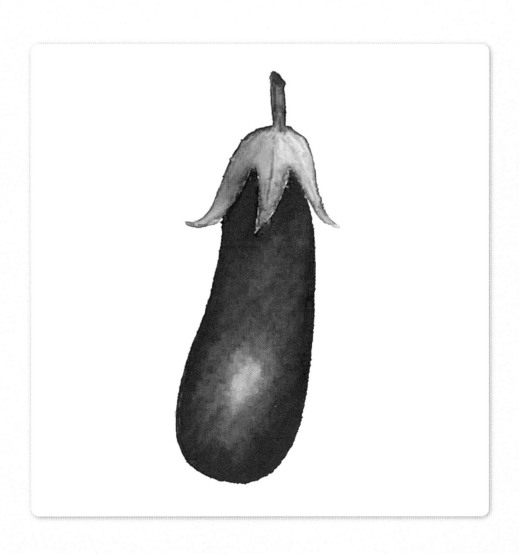

● R 17 (Red Wine 레드와인)　　● P 06 (Purple 퍼플)　　● V 08 (Violet 바이올렛)

● B 29 (Prussian Blue 프러시안 블루)　　● YG 06 (Yellow Green 옐로우 그린)　　● YG 65 (Olive 올리브)

1 연필로 가지를 스케치합니다.

2 연필 선을 알아볼 수 있을 정도로 살짝 지운
뒤 **R 17 레드와인**으로 붉은색을 넣어줍니다.

3 **P 06 퍼플**을 사용해 자연스럽게 연결하며 더
넓은 부분을 칠해주세요.

4 **V 80 바이올렛**으로 연결하며 바깥쪽 부분을 채
워주세요.

5 바깥쪽 가장 어두운 부분에 **B29 프러시안 블루**로 음영을 넣어요.

6 가운데 밝은 부분부터 바깥쪽으로 물 칠을 해주세요.

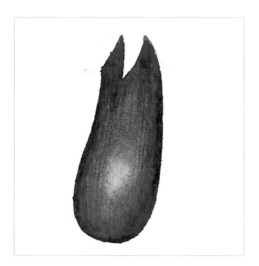

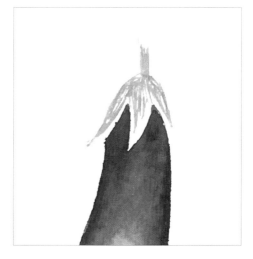

🌀 붓이 물에 충분히 젖어 있는 상태에서 점점 큰 동그라미를 그리듯이 움직이며 색을 녹여주는 느낌으로 물을 칠해요.

7 **G 06 라이트 그린**, **YG 06 옐로우 그린**을 섞어서 가지 꼭지에 바탕색을 깔아주세요.

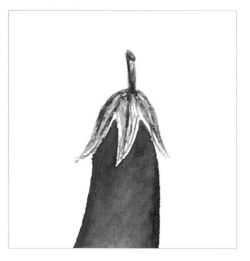

8 **YG 65 올리브**로 어두운 부분을 칠해주세요.

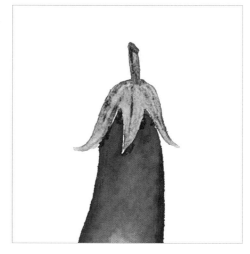

9 열매 부분으로 색이 번지지 않도록 물을 칠해 주세요.

> **TIP** 경계 사이에 공간을 조금 남겨두고 칠한 뒤 마르면 빈 부분을 같은 색 펜으로 칠해줘도 좋아요.

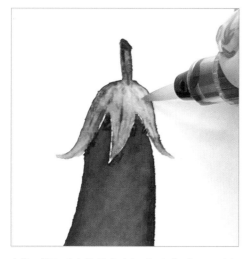

10 너무 진하게 칠해졌을 때 밝게 해주고 싶은 부분에 물을 조금 칠하고 티슈로 지긋이 눌러주면 색이 묻어 나오면서 밝게 만들 수 있어요.

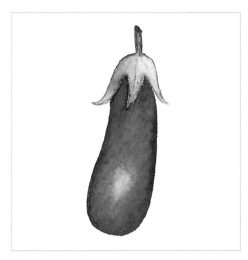

11 그럼 보라색 예쁜 가지가 완성되었어요.

7. 양파

맛있는 요리에 빠지지 않는 채소 양파.
동그란 모양이라 채색은 쉽지만 양파의 결을 살려 그리면서
자연스럽게 다양한 모양의 선을 쓰는 연습을 할 수 있어요.

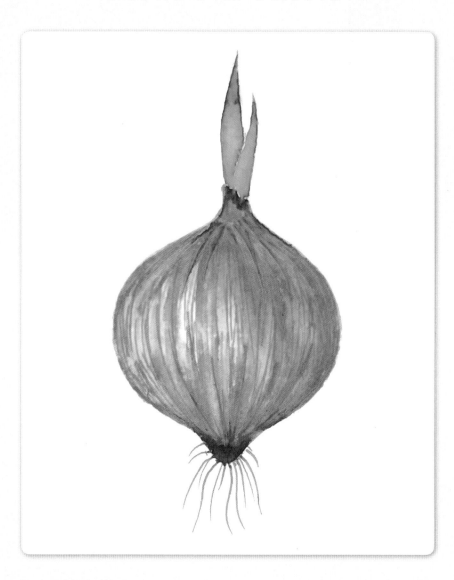

● OR 04 (Cream Orange 크림 오렌지) ● O 06 (Orange 오렌지) ● O 65 (Camel 카멜)

● OR 58 (Brown 브라운) ● R 49 (Chocolate 초콜릿) ● G 08 (Green 그린)

● G 06 (Light Green 라이트 그린)

1 가로로 약간 눌린 원을 그리고 싹과 뿌리까지 그려서 양파를 스케치합니다.

2 **OR 04 크림 오렌지**로 가장 밝은 부분은 비워 두고 결을 살려 칠해주세요.

3 **O 06 오렌지**로 사진처럼 중간색을 넣어주세요.

🅣🅘🅟 양파의 결을 따라 선을 천천히 그려 넣어주세요.

4 **R 49 초콜릿**으로 진한 선을 넣어줍니다. 물 칠 후에도 보이는 선이니 방향을 따라 예쁘게 그려주세요.

5 **OR 58 브라운**으로 중간에 선을 조금 더 넣어주세요.

6 **G 06 라이트 그린**으로 싹을 칠해주세요.

7 **G 08 그린**으로 필요한 부분에 진한 색을 넣어줍니다.

8 동그란 양파의 몸통 부분 먼저 물붓으로 물 칠을 해줍니다.

　TIP 양파의 결을 살리기 위해 여러 번 문지르지 말고 한 번 쓸고 지나가며 물을 올려주는 느낌으로 칠합니다.

9 이어서 초록색 싹 부분도 물을 칠해주세요.

10 **O 65 카멜**로 뿌리를 그려줍니다.

11 **OR 04 크림 오렌지**로 양파의 결을 더 그려주
어도 좋아요.

8. 서양 배

눈사람이 생각나는 재미있는 모양과 오묘한 색이 멋스러운 서양 배를 그려볼게요.
다양한 색이 섞여 있는 것이 매력인 그림이니
색을 넣어줄 때 자연스럽게 연결하는 것에 집중해 그려보세요.

⬤ YG 06 (Yellow Green 옐로우 그린)　　⬤ G 06 (Light Green 라이트 그린)　　⬤ G 38 (Dark Green 다크 그린)

⬤ YO 44 (Yellow Ochre 옐로우 오커)　　⬤ O 06 (Orange 오렌지)

1 눈사람 모양의 동그라미 두 개를 그려 서양 배를 스케치해주세요.

2 연필 스케치를 흐리게 살짝 지워주고 **YO 44 옐로우 오커**로 가장 밝은 부분을 남겨두고 전체적으로 칠해줍니다.

3 **O 06 오렌지**를 사진처럼 올려서 색감을 더해주세요.

4 **G 06 라이트 그린**으로 오른쪽 아랫부분에 초록
색을 넣어주세요.

5 **G 38 다크 그린**으로 가장 어두운 부분을 표현
합니다.

6 밝은 부분에서 시작해 어두운 부분으로 진행
하며 물 칠을 해주세요. 하이라이트 부분을
조금 남겨두었다가 마지막에 위를 살짝 쓸어
자연스럽게 만들어줍니다.

7 **YG 06 옐로우 그린**으로 꼭지의 중간 부분을 칠
해주세요.

8 **G 38 다크 그린**으로 꼭지의 어두운 부분을 그
려주세요.

9 **YO 44 옐로우 오커**로 앞서 칠했던 색들 위를 덮
으면서 자연스럽게 만들어줍니다.

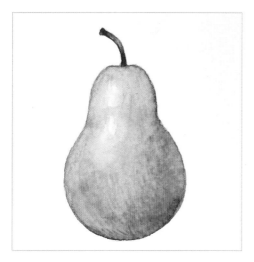

10 짠! 서양 배가 완성되었어요.

9. 망고

망고 중에 선명한 색이 매력적인 애플망고를 그려볼게요.
플러스펜 수채화에서 가장 중요한 것 중 하나가 물조절입니다.
그림을 그리면서 손의 감각을 익히면 재료의 특성을 잘 살려 그림을 그릴 수 있어요.

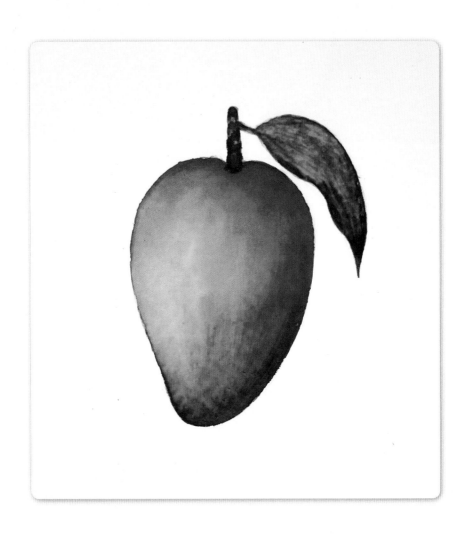

Y 06 (Yellow 옐로우) YO 05 (Golden Yellow 골든 옐로우) O 06 (Orange 오렌지)

R 06 (Red 레드) R 17 (Red Wine 레드 와인) G 06 (Light Green 라이트 그린)

G 08 (Green 그린)

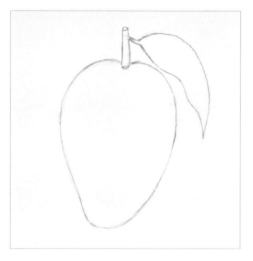

1 망고와 잎파리를 스케치한 후 연필선을 지우
 개로 살짝 지워 연하게 만들어주세요.

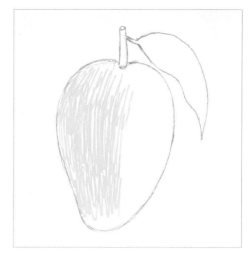

2 **Y 06 옐로우**로 망고의 절반 정도에 색을 채워
 주세요.

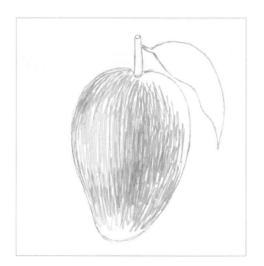

3 **YO 05 골든 옐로우**로 앞서 채웠던 색과 자연스
 럽게 연결하여 칠해주세요.

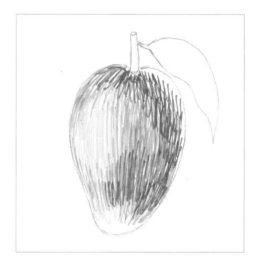

4 **O 06 오렌지**도 연결하여 넣어줍니다.

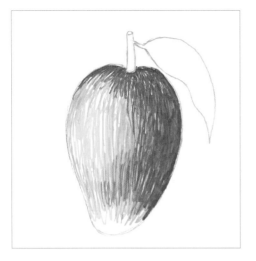

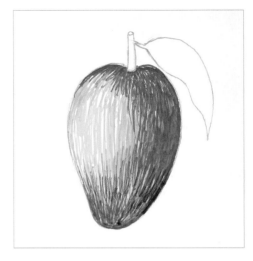

5 **R 06 레드**로 오른쪽의 어두운 부분을 칠해줍니다.

6 **G 06 라이트 그린**으로 망고의 아랫부분을 칠해주세요.

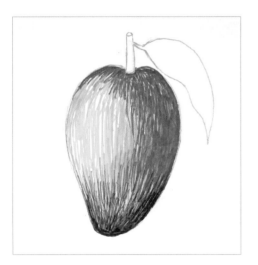

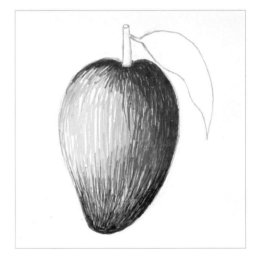

7 앞서 칠한 초록의 끝에 **G 08 그린**으로 연결해서 가장 진한 부분을 칠해줍니다.

8 **R 17 레드와인**으로 망고의 오른쪽 위 가장 진한 부분을 칠해주세요.

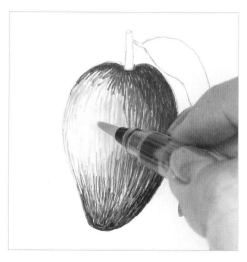
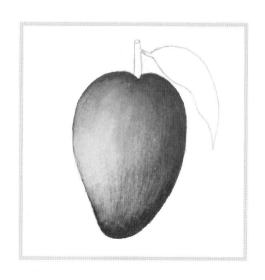

9 색이 연한 부분에서 진한 부분 순으로 진행하며 물붓으로 물을 칠해줍니다. 망고의 테두리 모양을 잘 잡아가며 칠해주세요.

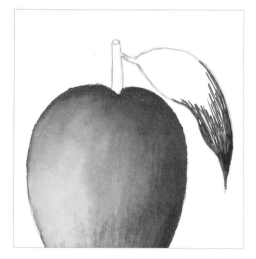

10 모양을 잘 잡아가며 **G 08 그린**으로 잎의 끝 부분을 채워주세요.

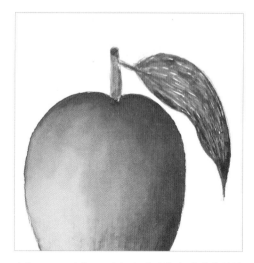

11 **G 06 라이트 그린**으로 연결하여 나머지 부분도 채워줍니다. 그리고 **YO 44 카멜**로 꼭지를 그려주세요.

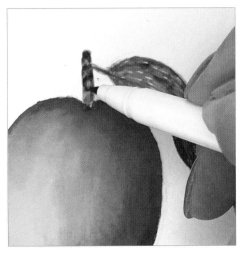

12 **YO 44 카멜**은 위에 얹을수록 진하게 올라오
는 성질이 있어요. 마를 때까지 잠시 기다렸
다가 동일한 색으로 덧그려서 진한 부분을
표현해줍니다.

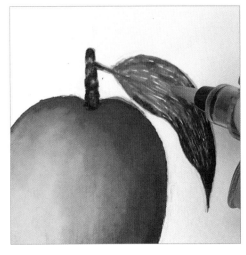

13 물붓으로 초록 잎을 칠해주세요.

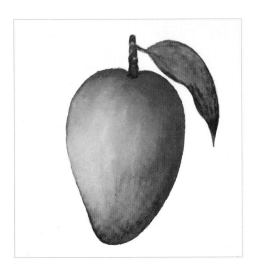

14 색깔이 화려한 망고가 완성되었어요.

10. 블루베리

블루베리는 여러 개의 개체를 한 그림에 그리는 연습을 할 수 있어요.
제가 사용한 색조합 이외에도 플러스펜의 다양한 보라색을 사용하여 블루베리를 그려보세요.

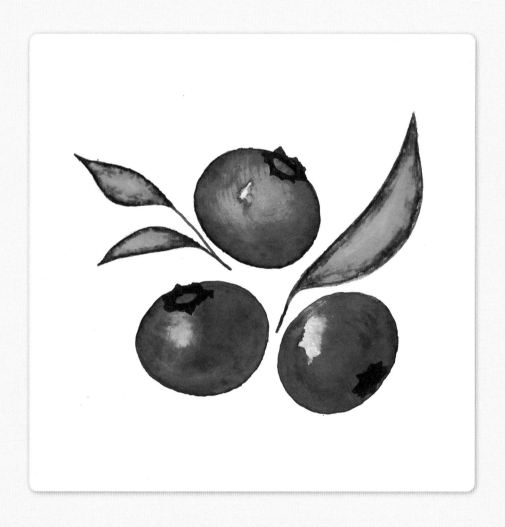

● YP 06 (Purple 퍼플)　　　● V 08 (Violet 바이올렛)　　　● B 29 (Prussian Blue 프러시안 블루)

● NG 9 (Gray Black 그레이 블랙)　　　● YG 03 (Lime Yellow 라임 옐로우)　　　● G 08 (Green 그린)

1 동글동글 블루베리 열매 3개와 잎을 스케치해
　주세요.

2 **NG 9 그레이 블랙**으로 블루베리의 꼭지를 그립
　니다. **NG 9 그레이 블랙**은 피그먼트 펜으로 물
　을 칠해도 번지지 않아요.

3 **B 29 프러시안 블루**로 사진과 같이 짧은 선을 써
　곡선에 맞게 색을 채워주세요.

4 **P 06 퍼플**로 세 개 중 두 개의 열매에 색감을
　더해줍니다.

5 **V 08 바이올렛**으로 나머지 한 개의 열매에 색감
 을 더해주세요.

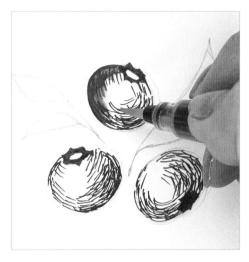

6 물붓으로 물 칠을 해줍니다. 하이라이트를 남
 기고 칠해주세요.

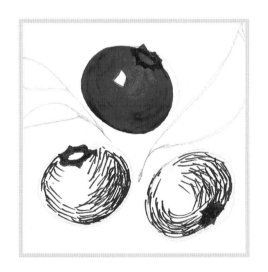

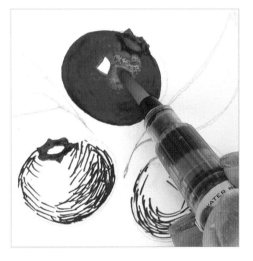

7 물 칠을 해주었는데 색이 너무 진하다면 처음
 칠한 물이 마르기 전, 색을 빼고 싶은 부분에
 살짝 물을 덧칠해주고 냅킨이나 티슈로 살짝
 눌러주면 색이 빠지면서 더 밝게 연출할 수
 있어요.

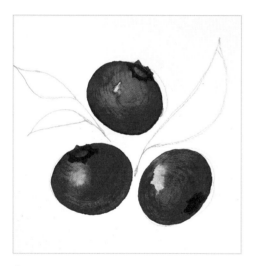

8 같은 방법으로 열매 세 개를 모두 칠해요.

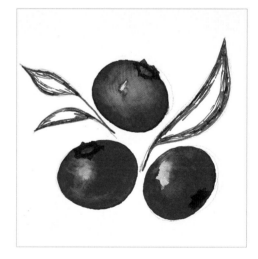

9 이제 잎을 칠해줍니다. **G 08 그린**으로 잎의 가
장자리를 칠해주세요.

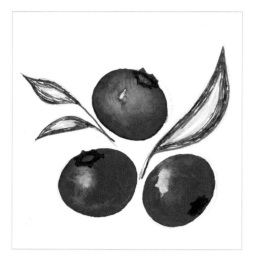

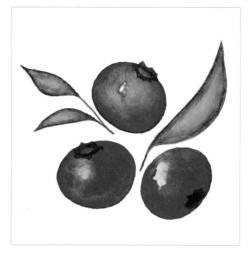

10 **YG 03 라임 옐로우**로 잎의 빈 부분을 채워주
세요.

11 붓 끝을 사용해 모양을 예쁘게 잡아가며 잎
에 물을 칠해주면 블루베리 완성입니다.

11. 피망

같은 초록색이라도 각각의 펜마다 깊이와 느낌이 다양해요.
이번에는 초록색이지만 다양한 느낌과 깊이가 느껴지는 초록색의 피망을 함께 그려볼게요.

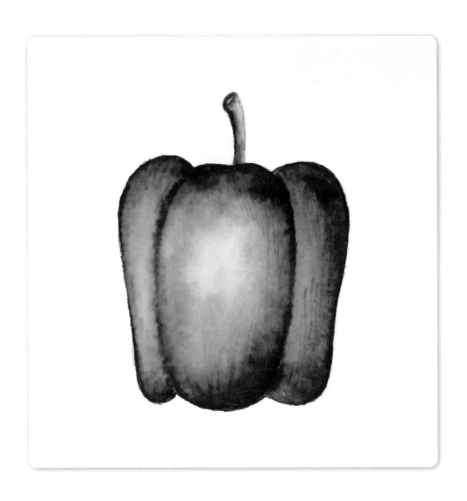

⬤ YG 03 (Lime Yellow 라임 옐로우)　　⬤ YG 06 (Yellow Green 옐로우 그린)　　⬤ G 08 (Green 그린)

⬤ G 38 (Dark Green 다크 그린)

1 피망 모양을 잘 관찰하며 스케치를 해주세요.

2 **YG 06 옐로우 그린**으로 사진과 같이 색을 채워
 주세요.

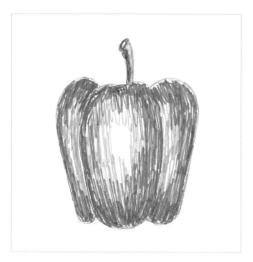

3 **G 06 라이트 그린**으로 진한 부분을 칠해주세요.

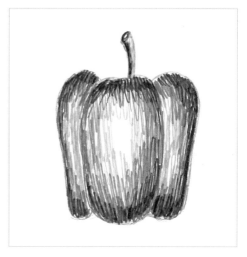

4 **G 08 그린**으로 어두운 부분을 칠해요.

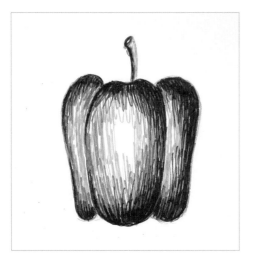

5 **G 38 다크 그린**으로 가장 어두운 부분에 음영
　을 살짝 넣어주세요.

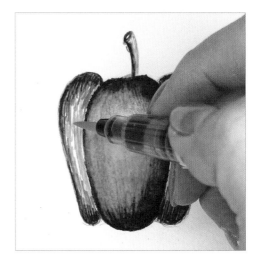

6 물붓으로 밝은 부분에서 어두운 부분으로 진
　행하며 물을 칠해주세요. 나누어져 있는 부분
　의 가운데를 살짝 띄워 놓은 채로 각각 칠해
　주고 붓끝으로 살짝 쓸어 자연스럽게 연결해
　줍니다.

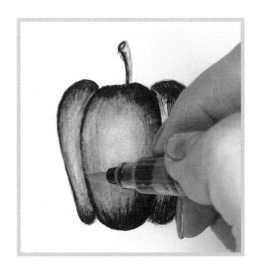

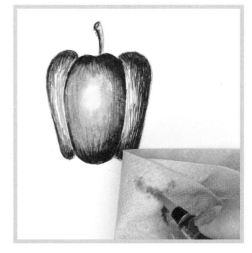

🅣🅘🅟 어두운 부분을 칠해준 뒤 밝은 부분으로 갈 때 꼭 티슈
　에 붓을 한 번 닦아 원치 않는 부분에 진한색이 묻지 않
　도록 합니다.

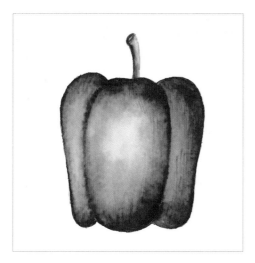

7 그럼 피망 완성입니다.

싱그러운 식물을 그려봐요

향기로운 꽃과 식물들이 주변에 있으면 생기 있고 기분도 좋아져요.
이번 Chapter는 얇은 펜촉의 매력이 십분 발휘되는 부분입니다.
꽃잎과 잎은 풍성한 수채화의 느낌으로, 줄기와 세부적인 표현은
펜의 얇은 부분을 이용해 더 섬세하게 그려볼게요.
저와 함께 싱그러운 식물들을 그려보고
여러분이 좋아하는 식물도 직접 그릴 수 있게 되었으면 좋겠어요.

1. 꽃과 줄기를 쉽게 그려봐요

이번 작품은 식물 그리기의 기본 기법을 한데 모았어요.
간단하지만 아름다운 그림을 그리면서 즐겁게 기본기를 배워봐요.

● YG 06 (Yellow Green 옐로우 그린) ● G 06 (Light Green 라이트 그린) ● B 89 (Indigo 인디고)

● R 17 (Red Wine 레드와인) ● WB 1 (Black 블랙)

1 **B 89 인디고**로 꽃잎의 기본 모양을 그려주세요.

2 물붓으로 펜 선을 녹여가며 꽃잎 모양으로 만들어 줍니다.

TIP 각각의 잎마다 크기의 차이를 주어 리듬감 있게 그려주세요.

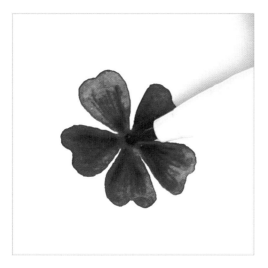

3 꽃잎 다섯 개를 모두 그린 뒤 조금 말려줍니다. 마르면 **WB 1 블랙**으로 가운데에 동그라미를 그려주세요.

4 **R 17 레드와인**과 **B 89 인디고**로 나머지 꽃을 그려줍니다.

5 물붓으로 녹여 꽃잎 모양을 만들고, **WB 1 블랙**
으로 중심의 동그라미도 그려줍니다.

6 이제 줄기를 그릴 차례인데요. 필요하다면 연필
로 밑그림을 그린 후 **G 06 라이트 그린**으로 줄기
를 그려주세요.

7 같은 색으로 잎이 될 부분도 그려주세요.

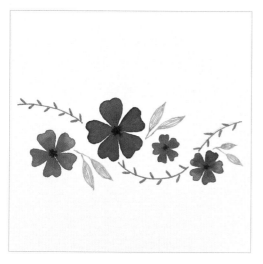

8 **YG 06 옐로우 그린**으로 잎을 그려줍니다.

TIP 테두리를 먼저 그리고 안쪽을 선으로 채워주세요. 물붓
으로 칠하는 부분이니 꼼꼼하게 꽉 채우지 않아도 괜
찮아요.

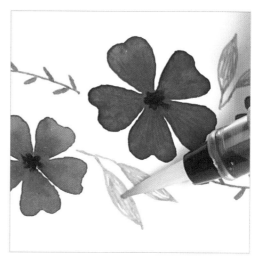

9 먼저 물붓으로 잎 안쪽을 칠해서 녹여주세요.

10 줄기는 잎을 그린 부분 위에 물을 톡톡 얹듯
이 칠해서 통통하게 만들어주세요.

11 모든 잎과 줄기에 물 칠을 해주세요. 완전히
말린 뒤 연필선을 지워주면 완성입니다.

2. 유칼립투스

유칼립투스는 향이 좋고 분위기도 있어서 소품으로 많이 쓰이고 그림으로도 즐겨 그리는 식물 중 하나입니다.
이번에는 단 두 가지 색을 사용하여 정말 쉽게 그릴 수 있는 방법을 알려드릴게요.

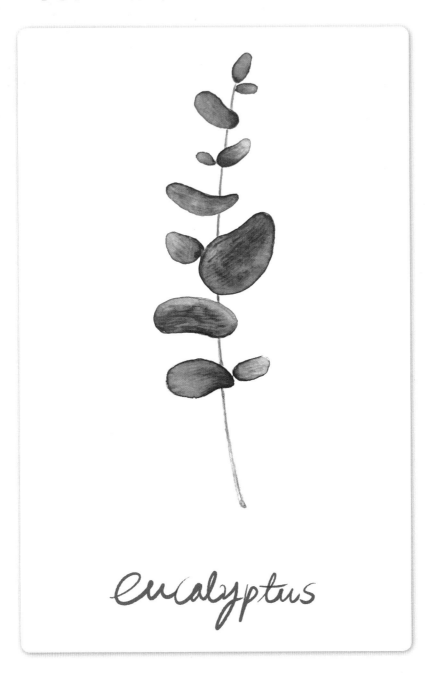

eucalyptus

● YG 91 (Olive Khaki 올리브 카키)　　　　● G 38 (Dark Green 다크 그린)

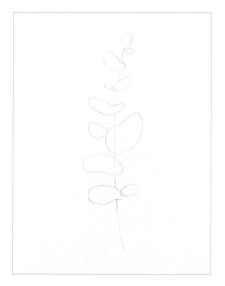

1 먼저 연필로 스케치를 해주세요. 가
운데 중심이 되는 줄기를 먼저 그리고
잎을 하나씩 그려줍니다.

TIP 각 잎마다 크기의 차이를 주어 리듬감 있게
그려보세요.

2 **G 38 다크 그린**으로 각 잎의 3분의 2정
도를 칠해줍니다. 먼저 칠할 부분의
바깥쪽 테두리를 그려주고 짧은 선을
사용해서 안쪽도 채워주세요.

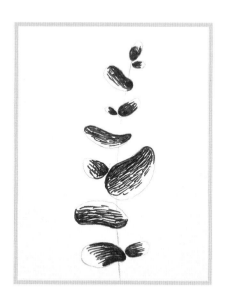

3 물이 충분히 묻어 있는 물붓으로 '진한
부분 녹이기'로 시작해 '빈 부분'으로 진
행하며 색을 끌어당겨 칠해주세요.

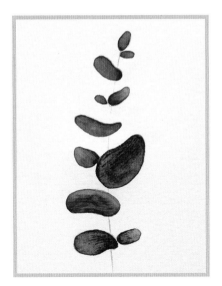

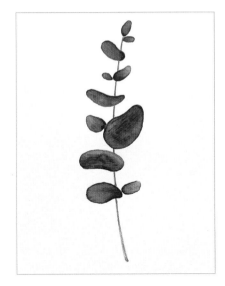

TIP 테두리 부분은 붓끝을 사용해서 섬세하고 깔끔하게 그려주세요. 테두리를 그릴 때 물이 너무 많으면 조절하기 어려울 수 있으니 냅킨을 옆에 두고 물조절에 유의하면서 그립니다.

4 그림을 충분히 말린 뒤 **YG 91 올리브 카키**로 줄기를 그려주면 완성입니다.

TIP 다소 연한 색도 여러 번 덧칠해주면 점점 어두운 색이 됩니다.

3. 만개꽃

플러스펜의 얇은 펜촉을 활용해서 섬세한 그림을 그려보는 시간입니다.
잔가지들을 표현할 때는 손에 힘을 빼고 얇은 선의 느낌을 잘 살려 그려보세요.
60색 중 자신이 좋아하는 색을 모아 나만의 작품을 만들어봐도 좋아요.

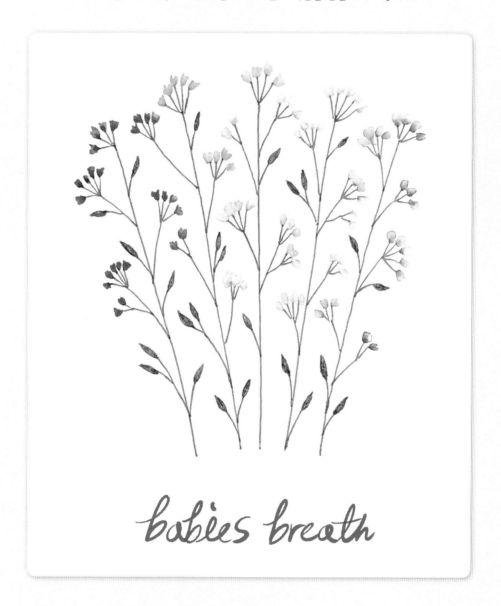

- YO 05 (Golden Yellow 골든 옐로우)
- R 06 (Red 레드)
- R 17 (Red Wine 레드 와인)
- V 06 (Light Violet 라이트 바이올렛)
- YG 06 (Yellow Green 옐로우 그린)
- BG 01 (Water Blue 워터 블루)
- B 05 (Light Blue 라이트 블루)
- YG 65 (Olive 올리브)

1 연필로 안개꽃의 줄기가 될 부분을 밑그림 그려주세요.

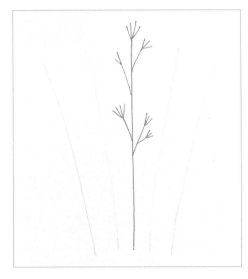

2 **YG 65 올리브**로 중심 줄기와 뻗어 나가는 줄기를 이어서 그려주세요. 필요하다면 연필로 전체 줄기를 밑그림 그린 후 펜으로 그려도 좋아요.

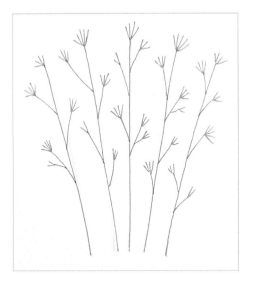

3 전체 줄기를 모두 펜으로 그려줍니다.

4 꽃이 될 부분을 무지개색 순서로 그려주세요. **R 17 레드와인** ⇨ **R 06 레드** ⇨ **YO 05 골든 옐로우** ⇨ **YG 06 옐로우 그린** ⇨ **BG 01 워터 블루** ⇨ **B 05 라이트 블루** ⇨ **V 06 라이트 바이올렛** 순으로 그립니다.

새 발자국 모양으로 그립니다.

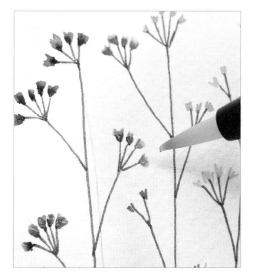

5 펜선과 같은 모양을 붓으로 한 번 더 그려주는 느낌으로 물을 칠해 꽃 모양을 만들어요.

디테일이 작은 그림인 만큼 물을 칠할 때도 붓의 뾰족한 끝으로 섬세하게 칠해야 합니다.

6 줄기를 그려주었던 **YG 65 올리브**로 빈 부분을 채우듯 잎을 그려 넣어주면 완성입니다.

4. 데이지

수성펜을 이용한 수채화의 장점은 세밀하고 투명한 표현을 누구나 쉽게 할 수 있다는 점이에요.
이번에는 단아하고 투명한 느낌의 데이지 꽃을 그려볼게요.

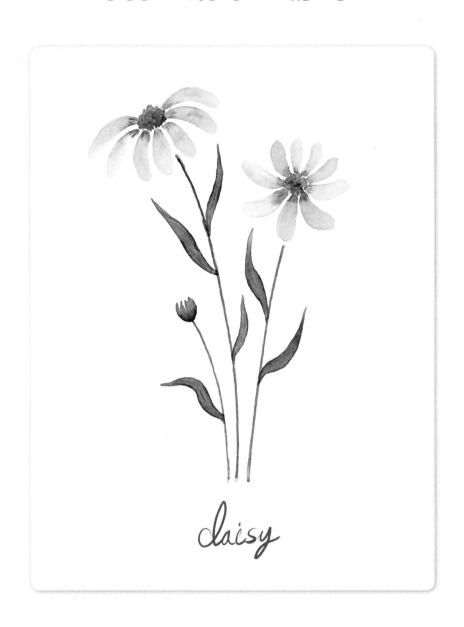

daisy

● YO 05 (Golden Yellow 골든 옐로우) ● O 06 (Orange 오렌지) ● YG 65 (Olive 올리브)

● OR 58 (Brown 브라운) ● NG 5 (Neutral Grey 5 뉴트럴 그레이 5)

1 **YO 05 골든 옐로우**로 꽃의 중심 부분을 그
려주세요.

2 **O 06 오렌지**로 아래쪽 위주로 더 진한 색
을 점을 찍듯이 올려주세요.

3 **OR 58 브라운**으로 가장 아랫부분 위주로
점을 찍어 색을 올려주세요.

4 **NG 5 뉴트럴 그레이 5**로 꽃잎을 그려볼게
요. 위쪽은 비워둔 채 '새 발자국' 모양으
로 5~6 부분으로 나누어 그려주세요.

5 먼저 가운데 노란색 부분을 칠해요. 물붓
으로 점을 찍듯이 톡톡 그려주면 송골송
골 작은 물방울이 생겨요.

TIP 전체를 덩어리로 칠하지 않고 점을 찍으며 사이사
이를 비우면 마른 뒤 재미있는 질감을 볼 수 있어요.

6 회색으로 그려 놓았던 꽃잎을 물붓으로
녹여서 꽃잎 모양을 완성해요.

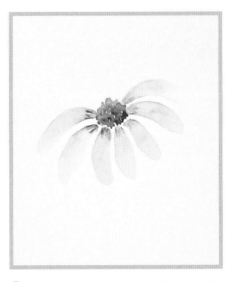

TIP 앞서 칠했던 노란색 중심 부분이 아직 마르지 않아
서 서로 만나면 색이 번질 수 있어요. 사이를 조금
두고 칠합니다.

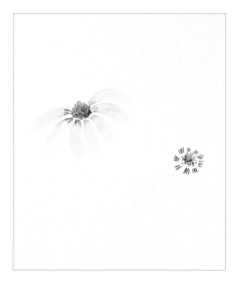

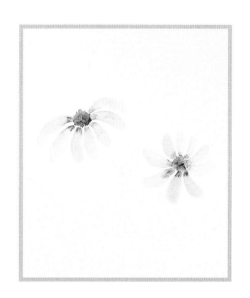

7 꽃을 하나 더 그려주세요. 같은 색과 방
 법으로 이번에는 동그란 모양의 꽃을 그
 려볼게요.

8 한 곳으로 모이는 줄기를 그려주세요. 필
 요하다면 연필로 스케치를 한 뒤 **YG 65
 올리브**로 줄기를 그려주세요.

9 꽃봉오리가 될 부분에 밑동을 **YG 65 올리
 브**로 그려줍니다.

10 붓의 끝을 사용해서 밑동 부분을 녹여요. 색을 끌어올려 뾰족한 모양의 윗부분을 연결해서 그려줍니다.

11 같은 **YG 65 올리브**로 잎도 그려주세요. 필요하다면 연필로 밑그림을 그린 후 펜으로 그려주세요.

12 잎의 안쪽을 물붓으로 칠해주고 줄기는 붓의 끝으로 가볍게 한 번 지나가듯 쓸어줍니다.

🔵TIP 잎이 번지지 않도록 깔끔하게 칠하려면 물붓이 잎의 외곽선 부분에 닿지 않도록 테두리를 아주 살짝 남겨놓고 안쪽만 칠해야 해요.

13 잎과 줄기를 모두 칠해주면 데이지 완
성입니다.

5. 튤립

여러 가지 색깔이 신비하게 섞여 있는 튤립을 그려봐요.
펜으로 색을 올려준 뒤 물붓으로 녹일 때 느껴지는 즐거움은 그려본 사람만 알 수 있어요.

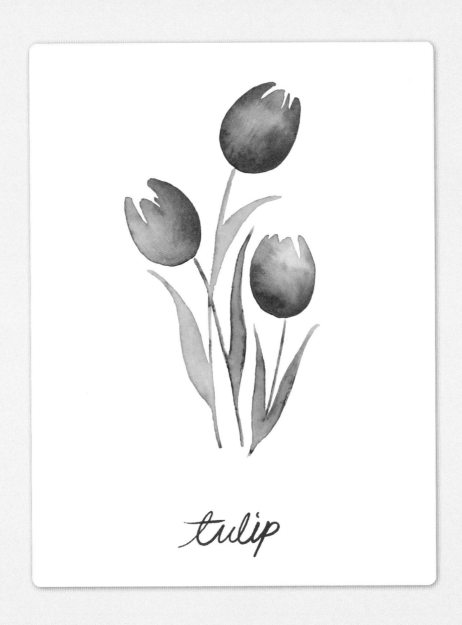

tulip

● R 17 (Red Wine 레드와인)　　　● R 15 (Coral 코랄)　　　● YO 05 (Golden Yellow 골든 옐로우)

● YG 06 (Yellow Green 옐로우 그린)　　　● G 06 (Light Green 라이트 그린)

1 먼저 연필로 세 송이의 꽃을 그릴 위치를
　잡아줍니다.

2 **R 17 레드와인**으로 가장 아랫부분에 초승
　달 모양으로 그려주세요.

3 **R 15 코랄**로 세 송이의 꽃 중 두 개에 사
　진과 같이 칠해주세요.

4 **YO 05 골든 옐로우**로 중간까지 오도록 연
　결하여 칠해줍니다.

5 연필선을 지우개로 지워요. 밝은색을 사용할 때는 물 칠 후 연필선이 남아 잘 보일 수 있으니 깨끗하게 지운 후 물 칠을 해주세요.

6 붓에 물이 충분히 묻어 있는지 확인하고 노란색 부분부터 녹여 꽃봉오리의 위쪽을 먼저 그립니다. 그 다음 가장 밑부분의 진한 색을 녹여 자연스럽게 연결해주세요.

7 물을 충분히 사용해 자연스럽게 연결하며 세 개의 꽃봉오리를 모두 칠해주세요.

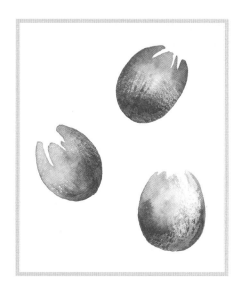

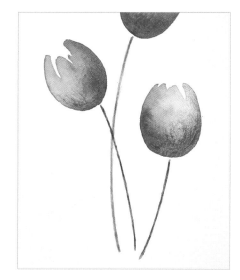

8 **YG 06 옐로우 그린, G 06 라이트 그린**으로 줄기를 그려줍니다. 여러 번 그어 조금 두껍게 그려주세요. 필요하다면 옅게 연필로 스케치한 후 펜으로 그립니다.

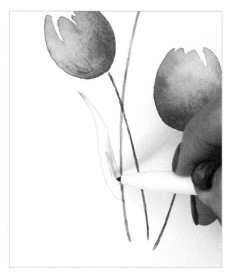

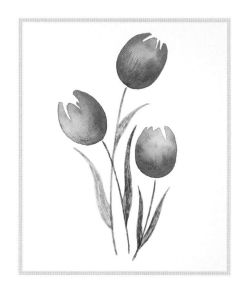

9 각 줄기에 사용한 색과 같은 색으로 잎을 그린 후 안을 채우며 채색합니다.

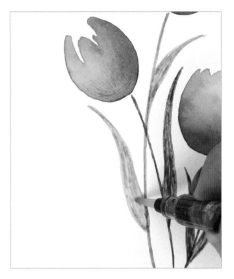

10 물붓으로 잎에 물 칠을 해주세요. 테두리에서 벗어나지 않도록 섬세하게 칠해주세요.

11 줄기는 붓의 끝을 이용해 얇게 지나가듯 그려줍니다.

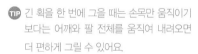 긴 획을 한 번에 그을 때는 손목만 움직이기보다는 어깨와 팔 전체를 움직여 내려오면 더 편하게 그릴 수 있어요.

12 짠! 튤립 완성입니다.

6. 능소화

한여름 길가에 탐스럽게 피어 있는 능소화를 보면 기분이 정말 좋아져요.
이번에는 수채화로 싱그러운 능소화 꽃을 함께 피워볼게요.

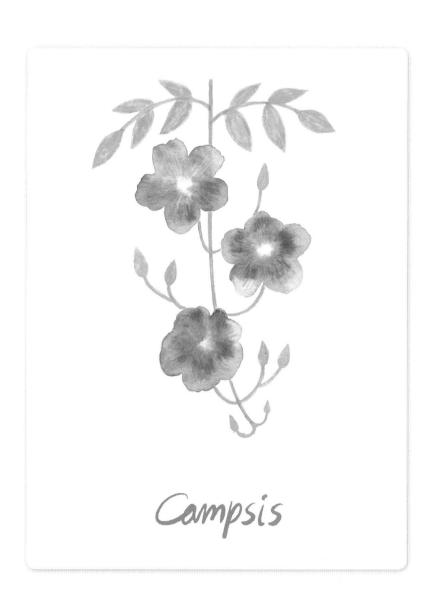

Campsis

⬤ O 02 (Pale Orange 페일 오렌지)　　⬤ YO 05 (Golden Yellow 골든 옐로우)　　⬤ O 06 (Orange 오렌지)

⬤ R 06 (Red 레드)　　⬤ YG 06 (Yellow Green 옐로우 그린)

1 연필로 중심이 되는 줄기와 꽃의 위치를 잡아줍니다. 채색 후 자국이 남지 않도록 살짝 그려주세요.

2 **YO 05 골든 옐로우**를 사용해서 짧은 선으로 도넛 모양을 그려주세요.

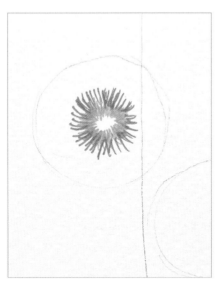

3 앞서 그린 그림의 바깥쪽으로 연결해서 **O 06 오렌지**로 그려주세요.

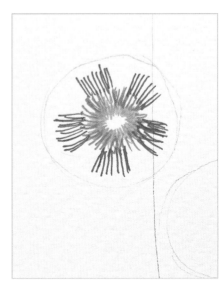

4 **R 06 레드**를 이용해 다섯 부분으로 나누어 그려주세요.

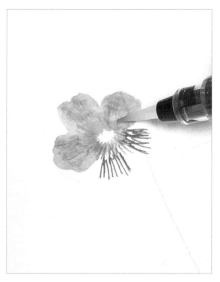

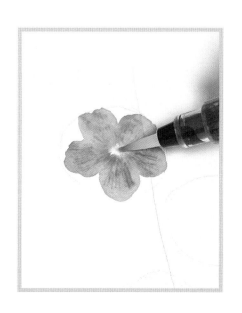

5 물붓으로 꽃잎을 한 장씩 녹여가며 그
 립니다. 가운데는 조금 비워주세요.

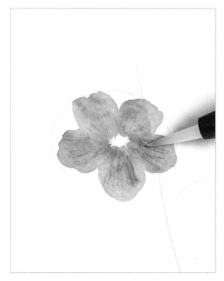

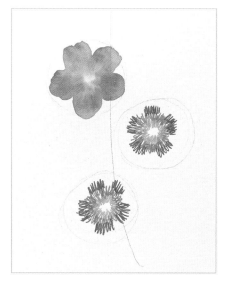

6 꽃잎 다섯 장을 모두 그린 후 가운데 비
 어 있는 부분을 붓끝으로 톡톡 두드려
 자연스럽게 연결해주세요.

7 같은 방법으로 두 개의 꽃을 더 그려주
 세요.

8 충분히 말린 뒤 **O 02 페일 오렌지**로 꽃잎의 결을 더해줍니다.

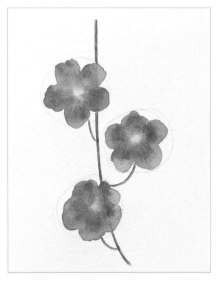

9 **YG 06 옐로우 그린**으로 줄기를 그려주세요. 색을 여러 번 쌓아서 조금 두껍고 진하게 만들어줍니다.

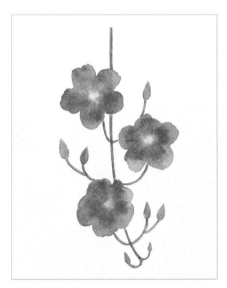

10 같은 색으로 연결해서 꽃봉오리도 그려주세요.

11 줄기에 달린 잎도 그립니다. 필요하
다면 연필로 밑그림을 그린 후 펜으로
채색합니다.

12 잎을 같은 색으로 칠해요. 능소화의 초
록 부분은 물 칠을 하지 않는 부분이니
빈 곳 없이 꼼꼼하게 칠해주면 완성입
니다.

7. 팬지

다채롭고 선명한 보랏빛이 아름다운 팬지 꽃을 그려볼게요.
이번 작품은 꽃 사이를 살짝 띄워 그려서 색이 섞이지 않게 주의해야 합니다.
물붓을 섬세하게 조절하는 연습을 할 수 있어요.

🔵 V 08 (Violet 바이올렛)　　🟣 P 06 (Purple 퍼플)　　🔵 B 29 (Prussian Blue 프러시안 블루)

🟢 YG 06 (Yellow Green 옐로우 그린)　　🟡 YG 65 (Olive 올리브)

1 먼저 연필로 하트 모양을 그립니다.

2 **P 06 퍼플**로 꽃의 기본 모양을 잡아주세요. 큰 꽃, 작은 꽃 다양하게 크기 차이를 주며 그립니다.

3 **V 08 바이올렛**으로도 꽃을 그려주세요.

4 **B 29 프러시안 블루**도 빈 부분을 채워 꽃 모양을 그려줍니다.

TIP 물붓으로 녹여 꽃잎을 그려야 하기 때문에 각각 적당한 거리를 두고 그립니다.

5 그려 놓은 선을 물붓으로 녹여가며 모양을 만들어요.

6 나머지 꽃도 모두 칠해주세요. 겹쳐지는 부분은 간격을 조금 두고 띄워서 물칠을 합니다.

7 연필로 꽃과 하트의 뾰족한 부분을 연결
 하는 선을 밑그림으로 그려주세요.

8 **YG 65 올리브**로 밑그림 위에 선을 그려주
 세요.

9 **YG 06 옐로우 그린**으로 빈 부분을 채우며
 초록색 잎을 그립니다.

10 그림을 잘 말린 뒤 연필선을 지우면 완
 성입니다.

8. 클로버

올망졸망 귀엽게 군락을 이루어 피는 클로버입니다.
세 잎 클로버는 행복을, 네 잎 클로버는 행운을 가져다준다고 하죠?
이번에는 클로버 그리는 방법을 배워보고 다음 작품에서 멋진 클로버 리스도 그려볼게요.

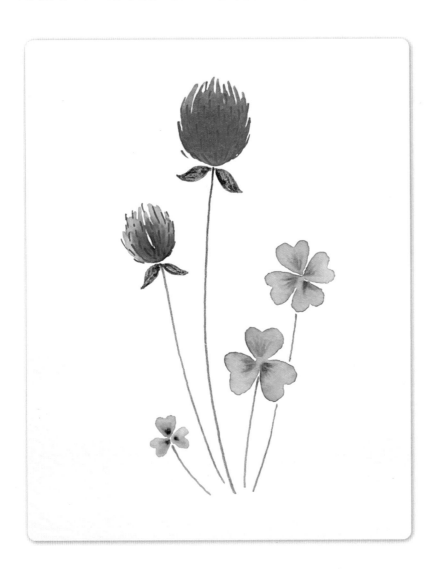

● R 17 (Red Wine 레드와인) ● P 16 (Red Purple 레드 퍼플) ● P 06 (Purple 퍼플)

● G 06 (Light Green 라이트 그린) ● G 38 (Dark Green 다크 그린)

1 **R 17 레드와인**으로 줄기의 윗부분에 사진
처럼 그려주세요.

2 **P 16 레드 퍼플**로 그 위에 연결해서 선을
더 그립니다.

3 물붓으로 색을 녹인 다음 위쪽으로 끌어
당겨 불꽃 모양처럼 그려주세요.

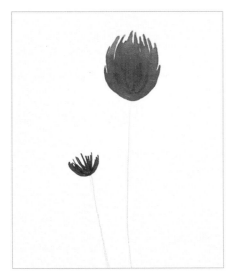

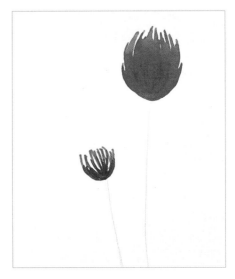

4 **P 06 퍼플**로 또 다른 줄기의 아랫부분을
칠합니다.

5 **P 16 레드 퍼플**로 연결해주세요.

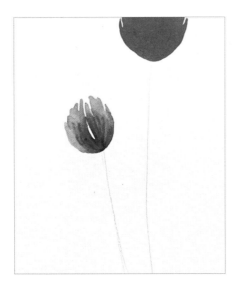

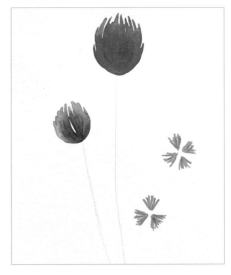

6 같은 방법으로 물붓을 이용해 불꽃 모양
을 만들어줍니다.

7 **G 06 라이트 그린**으로 사진과 같이 클로버
의 바탕색을 그려주세요. 한 개는 세 잎,
한 개는 네 잎으로 그렸어요.

8 **G 38 다크 그린**으로 잎의 뾰족한 부분에 진한 색을 넣어주세요.

9 물붓으로 펜 선을 녹이며 클로버의 잎 모양을 그려주세요.

10 클로버 꽃이 다 말랐다면 **R 17 레드와인**으로 붉은색 꽃의 질감을 표현해주고, **P 06 퍼플**로 보랏빛 꽃의 질감도 표현해줍니다.

11 **G 06 라이트 그린**으로 클로버의 줄기를,
G 38 다크 그린으로 꽃의 줄기와 잎을 그
려주면 완성입니다.

9. 클로버 리스

이번에는 앞에서 그려본 클로버 그리기 방법을 응용해 클로버 리스를 그려볼게요.
멋지게 그려서 전시해 놓으면 행운과 행복이 넝쿨째 굴러들어올 것만 같은 그림입니다.
엽서로 활용해도 좋아요.

● R 17 (Red Wine 레드와인) ● P 16 (Red Purple 레드 퍼플) ● P 06 (Purple 퍼플)

● YG 91 (Olive Khaki 올리브 카키) ● G 06 (Light Green 라이트 그린) ● G 38 (Dark Green 다크 그린)

1 동그란 물건을 대고 반듯한 동그라미를 그려주
세요.

TIP 플러스펜 60색 뚜껑을 대고 그리면 알맞아요.

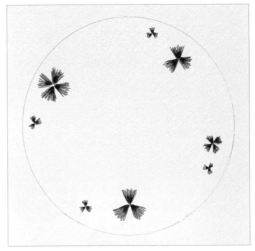

2 **G 06 라이트 그린**, **G 38 다크 그린**을 사용해 다양
한 크기의 클로버 잎을 그려주세요. 앞에서 그
린 '클로버'의 7~9번을 참고하세요.

3 꽃을 그릴 자리를 연필로 표시합니다.

4 **P 06 퍼플**로 두 개의 꽃의 밑동을 그려주세요.

5 나머지 두 개는 **R 17 레드와인**으로 채워주세요.

6 **P 16 레드 퍼플**로 연결하여 그려주세요.

7 물붓으로 클로버 꽃의 모양을 그려주세요.

8 꽃이 마르기를 기다리며 **G 06 라이트 그린**으로
 클로버 잎의 줄기를 그려줍니다.

 (TIP) 물이 덜 마른 부분이 손에 닿아 번지지 않도록 주의하
 세요.

9 **G 38 다크 그린**으로 꽃의 줄기와 잎도 모두 그려
 주세요.

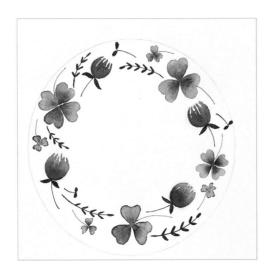

10 이어서 **G 38 다크 그린**을 사용하여 나뭇잎이
 달린 줄기와 새싹을 그립니다.

11 줄기를 원에 둘러서 그린 뒤 물붓을 이용해
 녹이며 약간 더 통통하게 만들어줍니다.

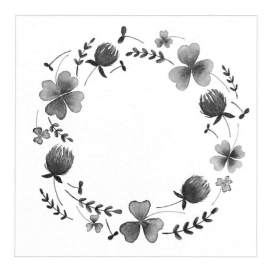 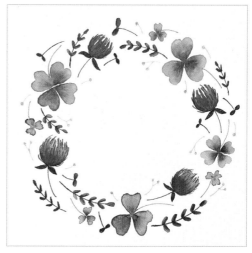

12 물 칠한 뒤 비어 보이는 부분에 줄기와 새싹을 조금 더 그려주세요. 꽃이 다 말랐는지 확인한 뒤 119 쪽의 10번 과 같이 선으로 꽃의 질감을 표현해줍니다.

13 **YG 91 올리브 카키**로 잔가지를 그려 빈 곳을 조금 더 채워주면 완성입니다.

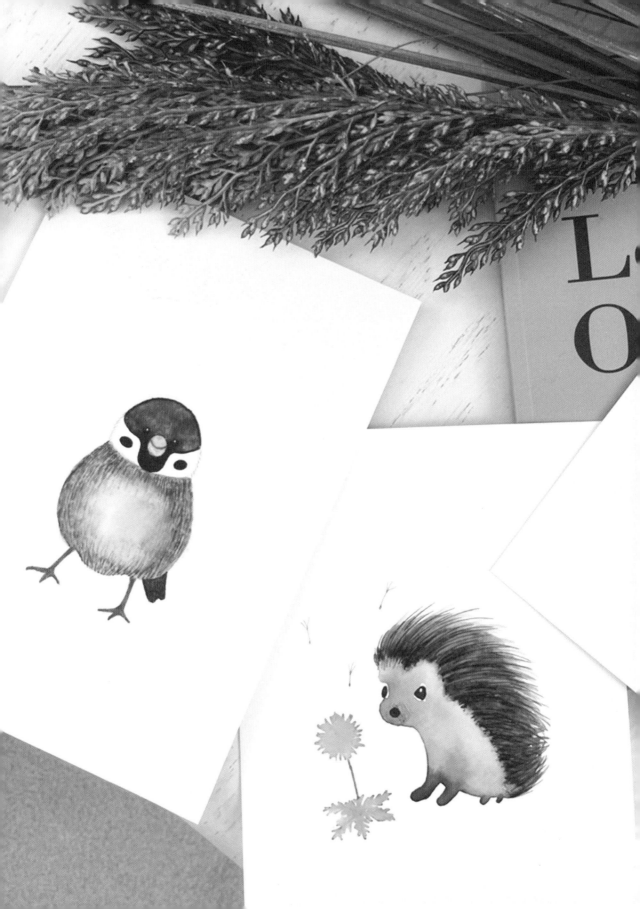

CHAPTER 4

귀여운 동물을 그려봐요

처음부터 너무 복잡하고 어려운 그림은 금방 포기하게 되죠?
이번에는 귀엽고 멋지지만 과정과 방법이 쉬운 동물 그림들을 준비했어요!
물 칠 한 뒤에도 살짝 보이는 펜 선이 동물들의 보송보송한 털을 표현해줍니다.
펜 선을 넣는 단계에서 선의 방향과 결을 차곡차곡 쌓는 느낌으로 예쁘게 그려보세요.

1. 오리

노란색 털이 보송보송한 아기 오리를 그려볼게요.
여러 가지 톤의 노란색을 쌓아 물 칠하면 쉽게 털의 질감을 표현할 수 있어요.

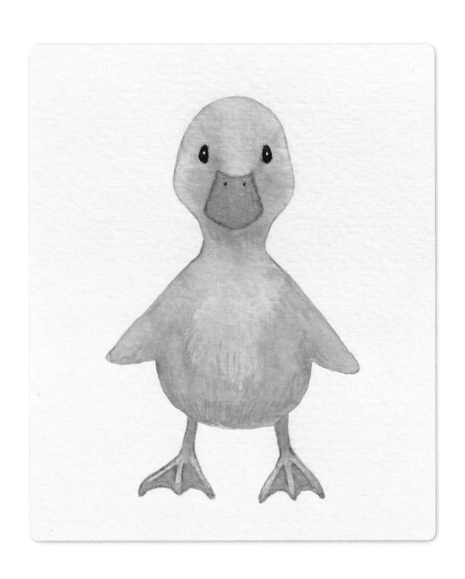

O 02 (Pale Orange 페일 오렌지) Y 06 (Yellow 옐로우) YO 05 (Golden Yellow 골든 옐로우)

O 06 (Orange 오렌지) NG 9 (Neutral Grey 9 뉴트럴 그레이 9)

1 오리의 밑그림을 그려서 전체적인 틀
 을 잡아줍니다.

2 얼굴을 표현해주고 필요하지 않은 선
 은 정리합니다.

TIP 오리는 밝은 색을 주로 사용하기 때문에 색
 을 올리기 전 연필선을 지우개로 살짝 지워
 알아볼 수 있을 정도로 연하게 만듭니다.

3 **Y 06 옐로우**로 오리털의 방향과 같도록
 짧은 선을 그려줍니다.

4　**YO 05 골든 옐로우**로 조금 더 어두운 부
　분을 그려주세요.

5　**O 06 오렌지**로 가장 진한 부분에도 선을
　넣어줍니다.

6　물붓으로 펜 선을 넣은 부분을 칠하고
　조금 말려주세요.

7　**O 02 페일 오렌지**로 오리의 발과 부리를
　칠해주세요.

　🔵 펜으로 면을 채울 때 힘을 너무 주어 칠하면
　종이가 벗겨지기도 해요. 손에 힘을 빼고 꼼
　꼼하게 칠합니다.

8 칠하지 않을 부분을 남겨두고 **NG 9 그 레이 블랙(피그먼트 컬러)**으로 눈에 색을 칠해주세요.

TIP 피그먼트 펜이라도 앞서 물 칠한 부분을 완전히 말리지 않으면 번질 수 있으니 반드시 다 말랐는 지 확인한 후 펜으로 눈을 그려 넣어주세요.

9 조금 더 진한 색을 표현하기 위해 **O 02 페일 오렌지**로 발과 부리를 한 번 더 칠 합니다.

TIP 부리는 전체적으로 한 번 더 칠해주고 발을 칠할 때는 물갈퀴의 어두운 부분만 덧칠해 입체감을 표현해주세요.

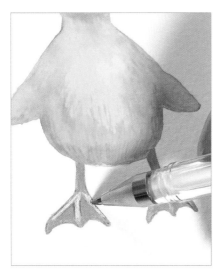

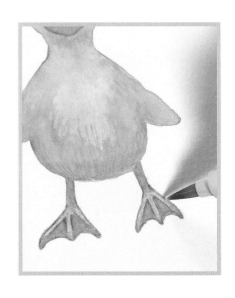

10 화이트 펜으로 물갈퀴의 밝은 부분을
입체적으로 만들어요. 먼저 펜으로
그려주고 물붓의 끝으로 살짝 쓸어
자연스럽게 만들었어요. 화이트 펜이
없다면 이 부분은 생략해도 좋아요.

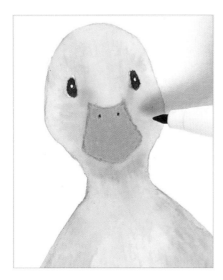

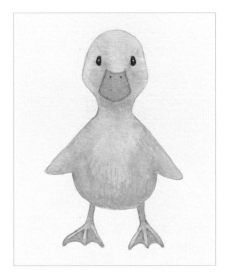

11 완전히 말린 뒤 **NG 5 뉴트럴 그레이 9**
로 콧구멍을 콕콕 찍어줍니다.

12 충분히 말려준 뒤 남아있는 연필선을
지우개로 살살 지워 정리하면 완성입
니다.

2. 참새

동네를 산책하다 보면 만날 수 있는 귀여운 참새 친구를 그려주세요.
참새의 모습을 자세히 살펴본 적 있나요?
생각보다 예쁜 무늬를 가진 참새는 통통하게 그려야 더 귀엽답니다.

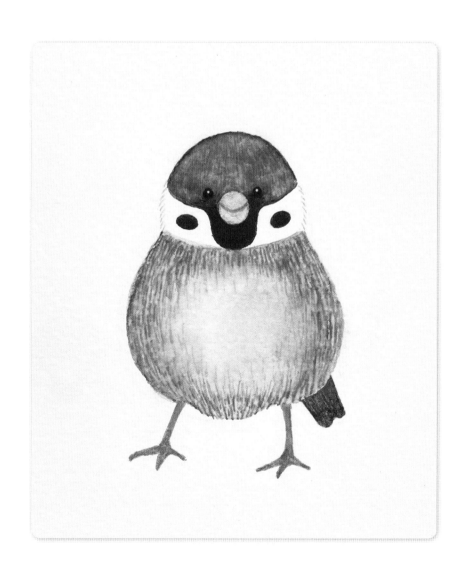

● WB 1 (Black 블랙)　　● AO 89 (Dark Brown 다크 브라운)　　● OR 58 (Brown 브라운)

● O 65 (Camel 카멜)　　● YO 44 (Yellow Ochre 옐로우 오커)

1 참새의 밑그림을 그려주세요.

2 **OR 58 브라운**으로 참새의 머리를 칠해
줍니다.

3 **AO 89 다크 브라운**으로 조금 더 어두운
입 부분을 칠해주세요.

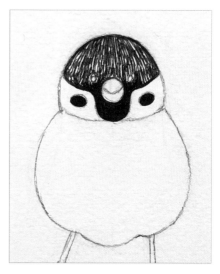

4 **WB 1 블랙**으로 가장 어두운 부분을 칠
해줍니다.

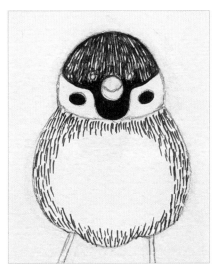

5 **OR 58 브라운**으로 짧은 선을 이용해서
 몸의 바깥쪽을 먼저 칠해줍니다. 참새
 의 모양에 맞게 털의 방향을 예쁘게 정
 리하며 그려주세요.

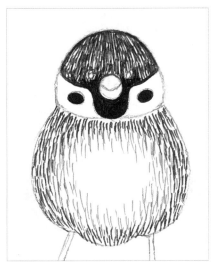

6 **O 65 카멜**로 조금 더 안쪽까지 칠합니
 다. 가운데는 비워 두세요.

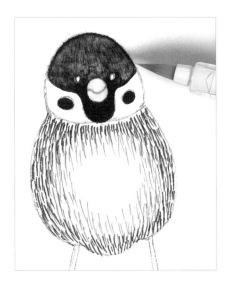

7 물붓을 준비하고 먼저 머리 부분을 물
 칠합니다. 부리와 눈은 비워 두고 나머
 지 부분에만 물 칠을 해주세요.

8 이어서 몸통 부분에도 물 칠을 합니다.

9 **YO 44 옐로우 오커**로 발을 그려주세요.
여러 번 색을 올려주어 진하게 그려주
세요.

10 앞서 칠한 물이 다 말랐는지 확인한
후 **WB 1 블랙**으로 눈도 칠해줍니다.
하얀 부분을 동그랗고 작게 남겨 초
롱초롱한 눈으로 표현합니다.

11 **NG 2 클라우드 그레이(피그먼트 컬러)**로
부리를 전체적으로 한 번 칠해주고,
그 위에 같은 색으로 갈라진 선을 그
려주세요. 여러 번 엎어주면 색이 진
해져요.

12 충분히 말린 뒤 연필선을 지우개로
살살 지워줍니다. 연필선을 지우면
볼쪽에 빈 부분이 있어요. **NG 2 클라
우드 그레이**로 볼쪽 빈 부분에 연필 선
을 따라 짧은 털을 표현합니다.

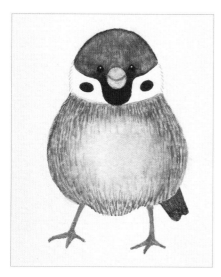

13 마지막으로 **OR 58 브라운**으로 꽁지를
 그리고 번지지 않게 조심조심 물 칠
 하면 완성입니다.

3. 고슴도치

밑그림 없이 간단한 방법으로 꽃향기를 맡는 귀여운 고슴도치를 그려볼게요.
수채화의 부드러운 느낌과 펜의 단단하고 뾰족한 느낌을 모두 가진 그림을 그려주세요.

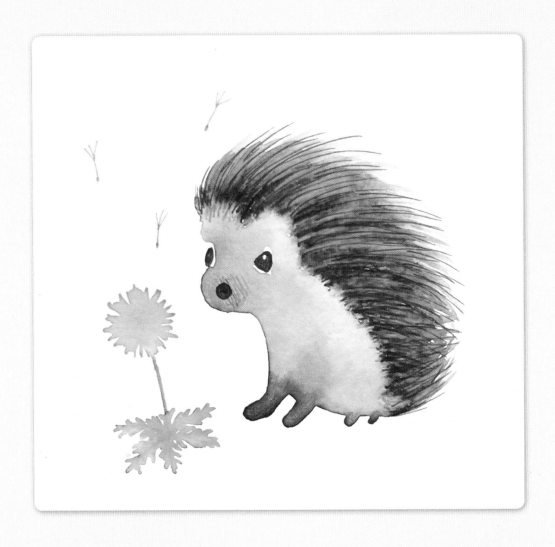

● WB 1 (Black 블랙)　　　● OR 58 (Brown 브라운)　　　● YO 05 (Golden Yellow 골든 옐로우)

● AO 83 (Cream Latte 크림 라떼)　　　● G 06 (Light Green 라이트 그린)　　　**피그먼트 컬러** ·　● NG 9 (Grey Black 그레이 블랙)

1 물에 녹지 않는 **NG 9 그레이 블랙(피그먼트 컬러)** 으로 고슴도치의 눈과 코를 그려주세요.

2 **OR 58 브라운**으로 고슴도치의 코 주변과 손, 발을 그려줍니다.

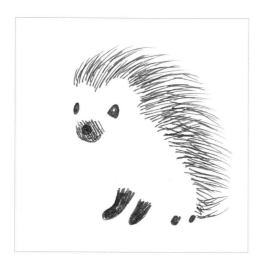

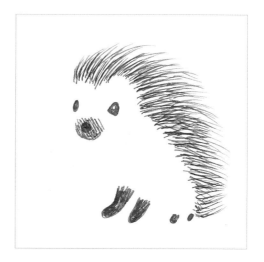

3 같은 색으로 고슴도치의 가시가 될 부분을 그 려주세요. 가시의 방향을 잘 정하여 선을 그립 니다. 전체적인 모습이 조약돌처럼 동글동글 하게 그려주세요.

TIP 약간 속도감 있게 선을 그리면 좀 더 깔끔하게 그릴 수 있어요.

4 **WB 1 블랙**으로 앞서 그렸던 갈색 가시의 사이 사이를 채우듯 선을 그려주세요.

TIP 검정색이 갈색 가시보다 길어지지 않도록 그립니다.

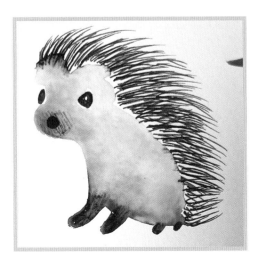

5 얼굴에 그려 둔 코 주변의 갈색을 녹여가며 얼굴과 몸통을 그려줍니다.

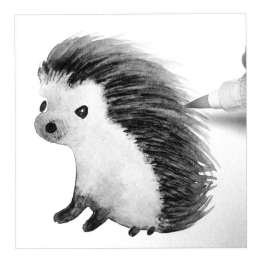
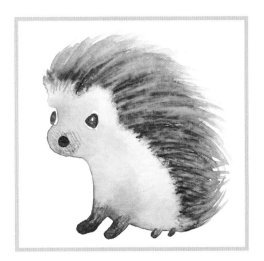

6 이어서 가시 부분을 물붓으로 칠합니다. 밑그림으로 그린 선의 방향을 따라 붓의 가장 뾰족한 부분을 이용해 머리를 빗듯 섬세하게 그려주세요.

TIP 전체적인 모양도 살펴가며 균형 있게 그립니다.

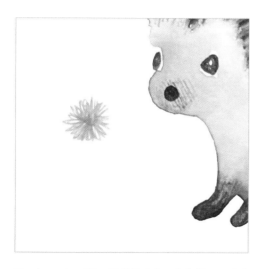

7 자, 고슴도치는 완성입니다. 이번에는 노란색
민들레를 그려볼게요. **YO 05 골든 옐로우**로 민
들레의 모양을 그려주세요.

8 물붓의 뾰족한 부분을 이용해 성게처럼 뾰족뾰
족하게 민들레의 꽃잎을 그려줍니다. 펜으로
그린 선보다 조금 더 크게 물 칠을 합니다.

> **TIP** 일단 물을 칠해 놓으면 펜 선이 녹으면서 색이 예쁘
> 게 퍼지니 여러 번 물 칠하지 않고, 물붓으로 한 번만
> 선을 얇게 그려줍니다.

9 **G 06 라이트 그린**으로 줄기와 잎이 될 부분을 그
려주세요. 필요하다면 연필로 잎을 밑그림 그
린 뒤 펜으로 따라 그립니다.

10 물붓의 끝부분을 이용해 얇게 펜 선을 따라
그려주세요.

11 **AO 83 크림 라떼**로 날아가는 홀씨를 그려주고
뾰족뾰족한 느낌을 더하기 위해 **OR 58 브라
운**으로 가시를 조금 더 그리면 완성입니다.

4. 골든 햄스터

부드러운 색감의 귀여운 골든 햄스터를 그려볼게요.
이번 그림은 물을 충분히 사용해 펜 선을 잘 녹여주어 부드럽게 표현할 거예요.
눈과 손을 그릴 때는 번지지 않도록 충분히 말린 후 그려주세요.

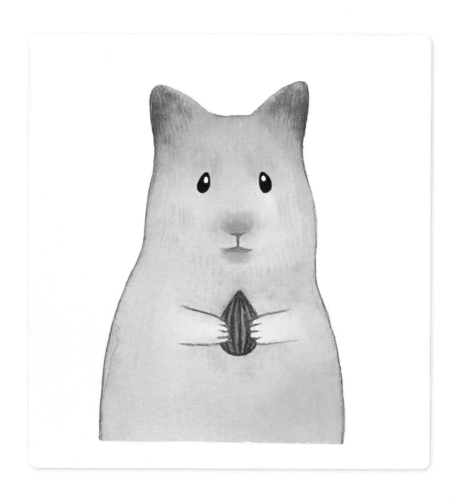

OR 58 (Brown 브라운)　　　　O 65 (Camel 카멜)　　　　AO 83 (Cream Latte 크림 라테)

RP 04 (Pure Pink 퓨어 핑크)　　　R 01 (Indian Pink 인디언 핑크)　　　O 02 (Pale Orange 페일 오렌지)

피그먼트 컬러 • NG 9 (Grey Black* 그레이 블랙)　　　　NG 5 (Iron Grey* 아이언 그레이)

NG 2 (Cloud Grey* 클라우드 그레이)　　**준비물 •** 마스킹 테이프

1 햄스터의 아래쪽에 마스킹 테이프를 붙이고 햄스터 모양의 밑그림을 그려주세요.

2 **O 65 카멜**로 사진과 같이 선을 채웁니다.

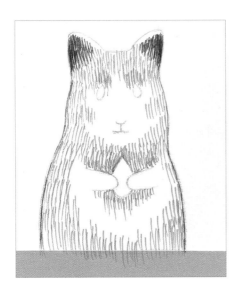

3 **OR 58 브라운**으로 귀의 위쪽을 살짝 남겨두고 칠해줍니다.

4 **RP 04 퓨어 핑크**로 코와 입 부분을 칠해줍니다.

5 **O 02 페일 오렌지**로 코와 입 주변 더 넓은
 부분을 칠합니다.

6 **NG 9 그레이 블랙(피그먼트 컬러)**으로 눈을 그
 리고 잠시 기다리며 말려주세요.

7 물붓으로 얼굴부터 시작해 펜으로 칠한 부
 분을 먼저 녹여가며 칠해주세요.

8 비워 두었던 부분도 옆에서 색을 끌어당기
며 자연스럽게 연결해줍니다.

9 **R 01 인디언 핑크**로 코와 입에 분홍색을 조
금 더 진하게 넣어주세요.

10 충분히 말려준 뒤 **AO 83 크림 라떼**로 코
와 입의 진한 선과 손, 그리고 해바라기
씨를 그려주세요. 처음 그렸을 때는 연
한 것 같지만 여러 번 덧칠하면 점점 진
한 색으로 변해요.

11 조금 말린 뒤 **NG 5 아이언 그레이**로 해바
라기 씨의 줄무늬 부분을 덧그려주세요.

12 **NG 2 클라우드 그레이**로 해바라기씨의 줄무늬가 아닌 남은 부분을 채워주고 연필선을 정리해주면 완성입니다.

🔵TIP 마스킹 테이프를 뗄 때는 종이가 찢어지지 않게 천천히 떼어주세요.

5. 나비와 고양이

푸른빛의 나비와 함께 놀고 있는 고양이를 그려볼게요.
몇 가지 색을 겹쳐 그려서 고양이의 얼룩무늬를 자연스럽게 표현해보고
아주 간단하게 나비 그리는 방법도 배워볼 거예요.

● AO 89 (Dark Brown 다크 브라운)　　　● OR 58 (Brown 브라운)　　　● O 65 (Camel 카멜)

● AO 83 (Cream Latte 크림 라테)　　　● B 29 (Prussian Blue 프러시안 블루)　　　● B 08 (Royal Blue 로열 블루)

● V 06 (Light Violet 라이트 바이올렛)　　　● BG 92 (Frost Green 프로스트 그린)

피그먼트 컬러 · ● NG 9 (Grey Black* 그레이 블랙)　　　● NG 2 (Cloud Grey* 클라우드 그레이)

1 연필로 고양이의 전체적인 모양을 스케치
 합니다. 왼쪽에 나비가 들어갈 자리를 비
 워두세요.

2 고양이의 눈과 코를 그려주고 전체적인 모
 양도 다듬은 뒤 필요하지 않은 선은 지우
 개로 정리해요.

3 **O 65 카멜**로 사진과 같이 칠해줍니다.

4 **OR 58 브라운**으로 고양이의 얼룩무늬를 그
 려주세요.

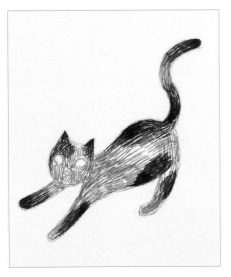

5 **AO 89 다크 브라운**으로 더 진한 부분을 그려주세요.

6 물붓으로 펜 선을 녹이며 자연스럽게 연결합니다. 고양이 얼굴과 몸 전체를 채워줍니다.

7 칠한 물이 마르기를 기다리는 동안 나비를 그릴 부분을 정하여 연필로 밑그림을 그려주세요.

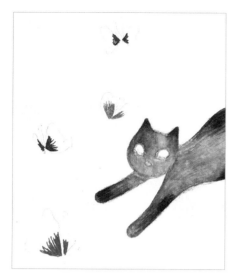

8 **B 29 프러시안 블루**, **B 08 로열 블루**, **V 06 라이트 바이올렛**을 준비하고 나비 날개의 안쪽에 사진과 같이 펜 선을 넣어줍니다. 가장 아래의 나비부터 **로열 블루** ⇨ **프러시안 블루** ⇨ **라이트 바이올렛** ⇨ **프러시안 블루** 순으로 사용했어요

9 물붓으로 펜 선을 녹인 뒤 끌어당겨 나비의 나머지 부분을 채워 그려주세요.

10 고양이에 칠해주었던 물이 잘 말랐는지 확인한 뒤 **NG 9 그레이 블랙**으로 고양이의 눈을 그려주세요.

11 눈 부분을 말리는 동안 나비의 더듬이를
 그려줍니다. 각각 날개를 그린 색과 같
 은 색으로 그려주세요.

12 **BG 92 프로스트 그린**으로 고양이의 까만
 눈동자의 테두리를 그려주세요.

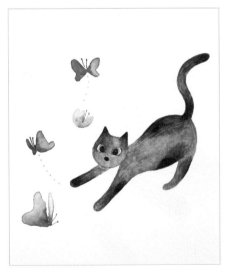

13 **NG 2 클라우드 그레이**로 나비가 날아다니
 는 모습을 표현합니다. 그리고 지우개로
 살살 연필선을 지워주면 완성입니다.

6. 초코 푸들

동글동글 밀린 푸들의 털을 재미있는 기법으로 표현해 볼세요.
몸통을 조금 더 통통하게 그려주면 털이 풍성한 푸들도 그릴 수 있어요.

푸들 • AO 89 (Dark Brown 다크 브라운) OR 58 (Brown 브라운)

O 65 (Camel 카멜)

피그먼트 컬러 • NG 9 (Grey Black* 그레이 블랙)

공 • FY 1 (Fluorescent Yellow 플루오레센트 옐로우) FO 1 (Fluorescent Orange 플루오레센트 오렌지)

FP 1 (Fluorescent Pink 플루오레센트 핑크) FG 1 (Fluorescent Green 플루오레센트 그린)

1 푸들의 밑그림을 그려주세요.

2 **O 65 카멜**로 작은 동그라미를 여러 개 그려서 사진과 같이 채워줍니다.

3 **OR 58 브라운**으로 좀 더 진한 부분을 그려주세요.

4 **AO 89 다크 브라운**으로 가장 어두운 부분을 그려주세요.

TIP 다크 브라운은 아주 진하기 때문에 색을 너무 많이 넣으면 어두워질 수 있어요. 콕콕 점을 찍어서 그려도 좋아요.

5 이번에는 새로운 기법으로 그림을 그려볼
 게요. 붓끝을 써서 콕콕 점을 찍어줍니다.
 우선 빈 종이에 연습해봅니다.

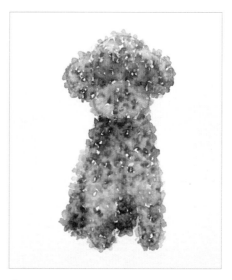

6 앞서 동그라미로 채워준 푸들의 털에 붓으
 로 콕콕 찍어서 채워주세요.

 콕콕 찍을 때 사이사이를 비워서 찍어야 해요.
 너무 덩어리지면 그림이 뭉개질 수 있어요.

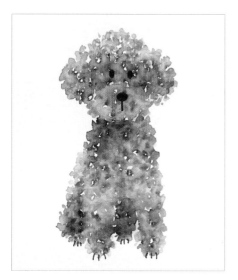

7 충분히 말린 후 **NG 9 그레이 블랙(피그먼트 컬
 러)**으로 푸들의 눈, 코, 발톱을 그립니다.

8 형광색 펜을 사용해서 장난감 공도 그려주
 면 완성입니다. 완전히 마른 뒤 연필 선을
 지우개로 지워주세요.

7. 시바견

너무나 귀엽고 믿음직한 모습의 시바견을 그려볼게요.
네 가지 색 만으로도 멋진 그림을 그릴 수 있어요.
이번 그림은 펜을 칠한 부분과 비워 놓은 부분의 연결을 자연스럽게 해주는 것이 중요해요.

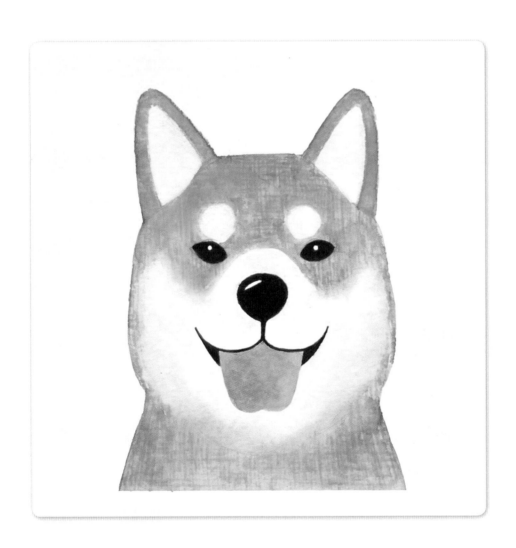

● R 06 (Red 레드) ● O 06 (Orange 오렌지) ● O 65 (Camel 카멜)

피그먼트 컬러 · ● NG 9 (Grey Black* 그레이 블랙) **준비물** · 마스킹 테이프

1 하단에 마스킹 테이프를 붙인 뒤 연필로 시바
견의 밑그림을 그려주세요.

2 **NG 9 그레이 블랙(피그먼트 컬러)**으로 눈과 코를
그려줍니다.

3 **O 65 카멜**로 흰색 부분을 제외하고 칠해주세요.

TIP 이번 그림에서는 가로선과 세로선을 모두 사용해 면
을 채워주세요.

4 **O 06 오렌지**로 이마, 눈 밑, 턱밑 부분에 색을
더해줍니다.

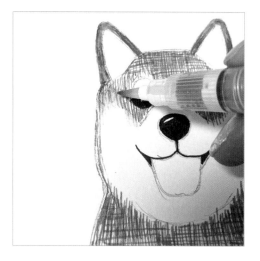

5 물붓으로 물 칠을 해주세요.

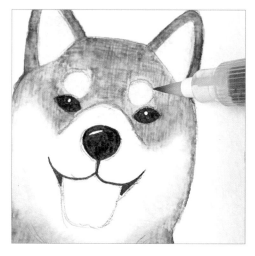

TIP 먼저 펜 선을 칠한 부분을 물 칠 해준 뒤 붓에 묻어 있는
색으로 흰 부분과의 경계를 쓸어주어 자연스럽게 연결하
고 혀를 뺀 전체를 물 칠 해줍니다.

6 이제 그림을 충분히 말려줍니다. 그리고 **R 06
레드**를 팔레트나 매끈한 표면에 덜어서 물붓으
로 녹여주세요.

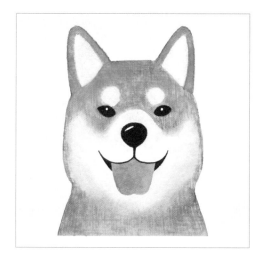

7 붓에 묻힌 빨간색으로 시바견의 혀를 칠해주면
완성입니다. 완전히 마른 뒤 연필 선을 지우개
로 조심조심 정리해주세요.

8. 달마시안

물에 번시시 않는 피그먼트 라인의 색을 사용해 달마시안 강아지를 그려볼게요.
밑그림만 조금 공들여서 그려주면 채색은 쉽고 빠르게 할 수 있어서 그리는 재미가 있어요.

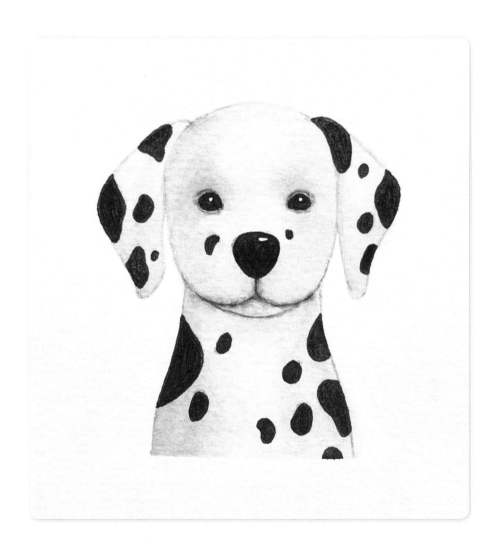

● NG 5 (Neutral Grey 5 뉴트럴 그레이 5) ● R 01 (Indian Pink 인디언 핑크)

피그먼트 컬러 • ● NG 9 (Grey Black* 그레이 블랙) ● NG 5 (Iron Grey* 아이언 그레이)

● NG 2 (Cloud Grey* 클라우드 그레이) **준비물 •** 마스킹 테이프

1 먼저 마스킹 테이프를 종이의 아랫부분에
 붙인 뒤 테이프 위로 달마시안의 밑그림을
 그려주세요.

2 달마시안의 특징인 점박이 무늬를 스케치
 해줍니다.

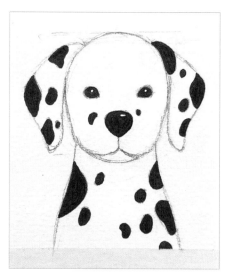

3 **NG 9 그레이 블랙(피그먼트 컬러)**으로 점박이
 무늬와 눈, 코를 채워서 그려줍니다.

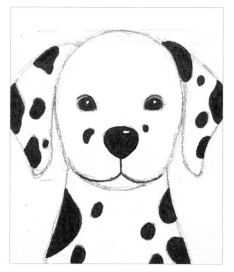

4 **NG 5 아이언 그레이(피그먼트 컬러)**로 눈꺼풀
 과 입을 그려주세요.

5 **NG 5 뉴트럴 그레이 5**를 팔레트나 매끄러운 표면에 올려 물붓으로 녹여주세요.

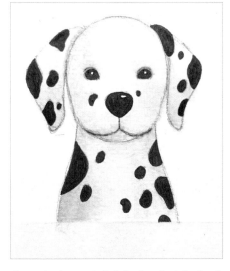

6 녹인 색으로 달마시안 얼굴과 몸에 어두운 부분을 표현합니다.

> **TIP** 그림자를 넣는 게 어렵게 느껴질 수도 있어요. 그럴 때는 색을 묽게 만들어서 조금씩 물들이듯 덧칠해주면 자연스럽게 표현할 수 있어요.

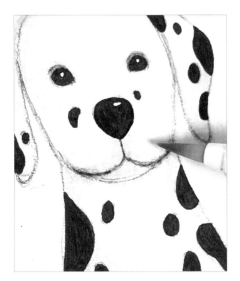

7 앞에서 사용했던 녹여서 칠하기 기법으로 **R 01 인디언 핑크**를 녹인 뒤 입 주변을 분홍빛으로 칠해주세요.

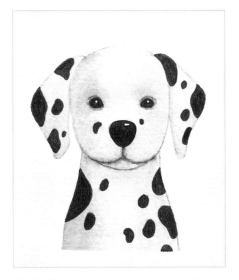

8 완전히 말린 뒤 조심스럽게 연필 선을 지워준 후 **NG 2 클라우드 그레이(피크먼트 컬러)**로 빈 부분이나 색을 조금 더 넣고 싶은 부분에 색을 더해주면 완성입니다.

9. 랫서팬더

무서워 보이려고 만세를 하며 위협하지만
너무나 귀여운 모습이 웃음을 자아내는 랫서팬더를 그려볼게요.
얼굴, 몸, 꼬리를 따로 그리는데, 연결되어 번지지 않도록
나만 보일 정도로 아주 살짝 간격을 두고 물칠을 해주는 게 포인트입니다.

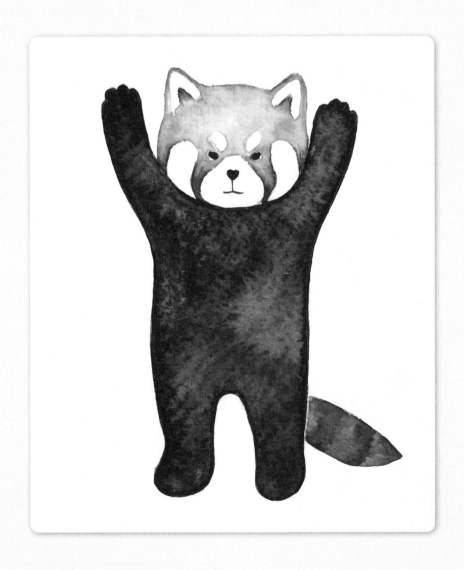

● AO 89 (Dark Brown 다크 브라운)　　● OR 58 (Brown 브라운)　　● O 65 (Camel 카멜)

● NG 5 (Neutral Grey 5 뉴트럴 그레이 5)

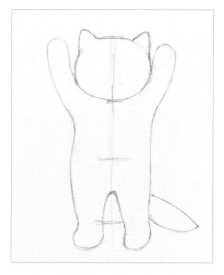

1 랫서팬더의 밑그림을 그려주세요.

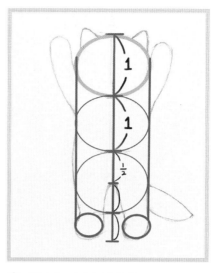

TIP 정확하게 그리려면 비율을 참고해주세요.

2 랫서팬더의 얼굴을 그려주세요.

3 **O 65 카멜**로 얼굴 부분을 사진과 같이 칠해줍니다.

4 **OR 58 브라운**으로 어두운 부분에 색을 넣어줍니다.

5 **NG 5 뉴트럴 그레이**로 귀의 안쪽을 세모 모양으로 채워주세요.

6 물붓으로 얼굴을 칠합니다. 귀의 하얀 부분은 남기고 칠해주세요.

7 **AO 89 다크 브라운**으로 랫서팬더의 몸을 칠해줍니다. 테투리를 먼저 그려준 뒤 안쪽을 채워주세요.

TIP 테두리를 두 겹으로 두껍게 그려준 뒤 물을 칠할 때 테두리 안쪽으로 칠해주면 밖으로 튀어나가지 않고 깔끔하게 칠할 수 있어요.

8 물을 칠하기 전 앞서 칠한 얼굴 부분이 잘 말랐는지 확인한 후 충분히 말랐다면 물붓으로 몸통을 칠해줍니다.

9 **AO 89 다크 브라운**으로 눈, 코, 입을 그려주세요.

10 꼬리의 줄무늬를 그려주세요. **O 65
 카멜**로 먼저 그려줍니다.

11 **OR 58 브라운**을 충분히 진하게 칠해
 줄무늬를 만들어주세요.

12 꼬리를 물붓으로 칠해주세요. 몸통
 부분이 번지지 않도록 살짝 띄워 칠
 합니다.

 (TIP) 물을 너무 많이 올리면 줄무늬가 뭉개질
 수도 있어요. 편하게 한 번 쓸어주는 느낌
 으로 물 칠을 해주세요.

13 완전히 말린 뒤 조심스럽게 연필선을
 지워주면 완성입니다.

10. 코알라

색깔도 모양도 너무 간단하지만 충분히 귀여운 코알라를 그려볼게요.
펜 선을 어떻게 얹었는지 잘 보고 따라 하다 보면 멋진 그림이 금세 완성될 거예요.

NG 9 (Neutral Grey 9 뉴트럴 그레이 9)　　NG 9 (Grey Black* 그레이 블랙)

피그먼트 컬러 • NG 7 (Steel Grey* 스틸 그레이)　　**준비물** • 마스킹 테이프

1 마스킹 테이프를 하단에 붙인 뒤 코알라의 밑
 그림을 그려주세요.

2 **NG 9 뉴트럴 그레이 9**로 사진과 같이 선을 그려
 주세요.

3 물붓으로 펜을 녹이며 물 칠을 합니다. 얼굴을
 먼저 칠한 뒤 몸을 칠해주세요. 코알라 몸에
 비어 있는 부분은 색을 칠한 부분부터 물 칠
 하기 시작하여 비어 있는 부분으로 색을 끌어
 당겨 칠해주세요.

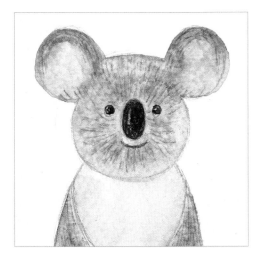

4 충분히 말린 후 **NG 9 그레이 블랙(피그먼트 컬러)**
 으로 눈과 코를, **NG 7 스틸 그레이(피그먼트 컬러)**
 로 입을 그려주세요.

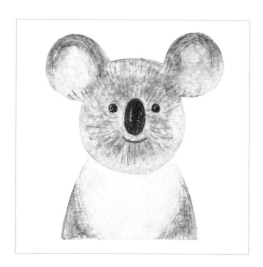

5 기다렸다가 완전히 마르면 마스킹 테이프를 떼
 고 연필선을 지우개로 조심스럽게 지워 정리합
 니다. 코알라가 완성되었어요!

11. 펭귄

안아주고 싶은 귀여운 아기 펭귄을 그려볼게요.
이번 그림은 물칠 후에도 펜 선이 잘 보이는 편이라
선을 그릴 때 되도록이면 예쁘게 일정한 방향으로 그려야 합니다.

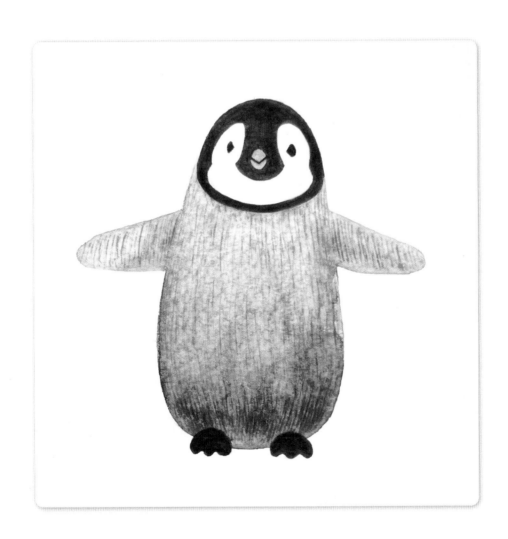

⬤ NG 9 (Neutral Grey 9 뉴트럴 그레이 9) ⬤ NG 5 (Neutral Grey 5 뉴트럴 그레이 5)

피그먼트 컬러 · ⬤ NG 9 (Grey Black* 그레이 블랙) ⬤ NG 2 (Cloud Grey* 클라우드 그레이)

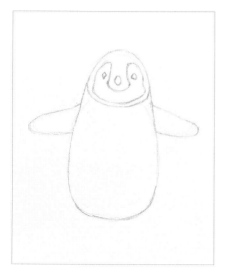

1 먼저 펭귄의 밑그림을 그려주세요

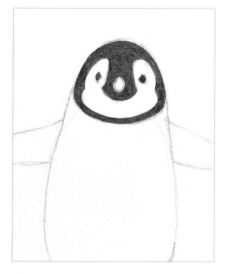

2 **NG 9 그레이 블랙(피크먼트 컬러)**으로 얼굴의 검정색 부분을 꼼꼼하게 채워요.

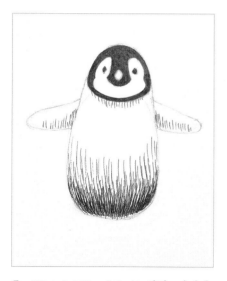

3 **NG 9 뉴트럴 그레이 9**로 턱밑, 아랫배, 날개 아랫부분을 그려줍니다.

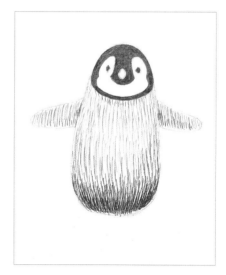

4 **NG 5 뉴트럴 그레이 5**로 연결하여 나머지 부분을 채워주세요.

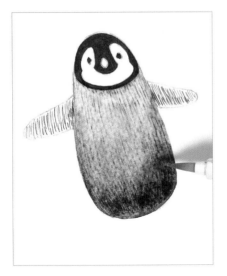

5 얼굴을 제외한 나머지 부분을 물붓으로 자연스럽게 연결되도록 물 칠 해주세요.

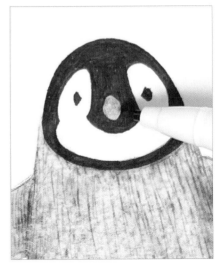

6 **NG 2 클라우드 그레이(피그먼트 컬러)**로 부리를 채워주세요.

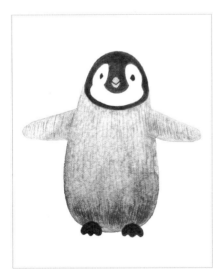

7 충분히 말린 뒤 지우개로 연필선을 지워주고 **NG 9 그레이 블랙(피그먼트 컬러)**으로 부리의 갈라진 부분과 발을 그려주면 완성입니다.

12. 범고래

검정색 속에 숨어있는 오묘한 색감이 신비로운 느낌의 범고래를 그려볼게요.
펜으로 테두리를 그릴 때 두껍고 정확하게 그려서 깔끔한 그림을 완성해보아요.

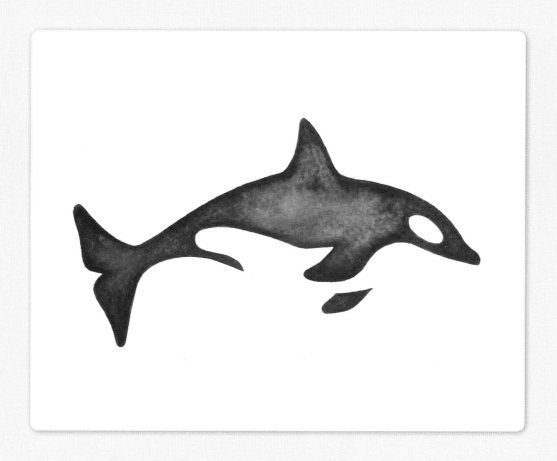

● WB 1 (Black 블랙)　　● B 29 (Prussian Blue 프러시안 블루)　　● G 08 (Green 그린)

● P 06 (Purple 퍼플)　　**피그먼트 컬러 ·** ● NG 2 (Cloud Grey 클라우드 그레이)

1 먼저 그림을 참고해서 범고래의 밑
그림을 그려주세요.

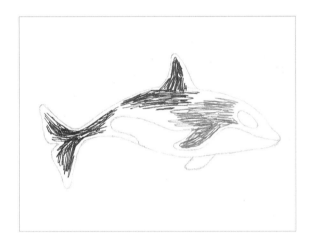

2 **B 29 프러시안 블루**, **G 08 그린**, **P 06
퍼플**로 범고래의 앞쪽부터 세 부분
으로 나누어 색을 넣어줍니다.

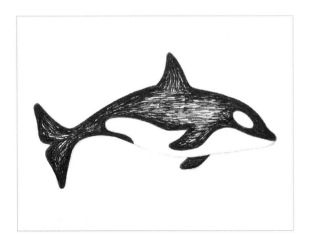

3 **WB 1 블랙**으로 테두리를 두껍게 그
려준 뒤 안쪽을 채워주세요.

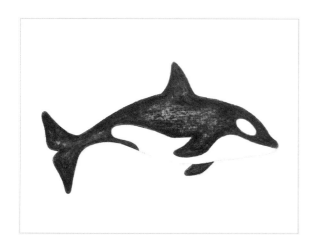

4 물붓을 이용해 펜으로 색을 채운
 부분을 칠해줍니다.

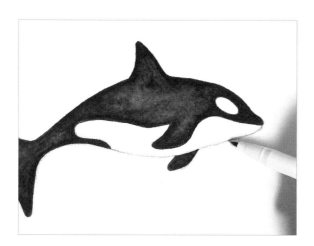

5 **NG 2 클라우드 그레이(피그먼트 컬러)**로
 범고래의 배 부분의 연필선을 따라
 그려주세요.

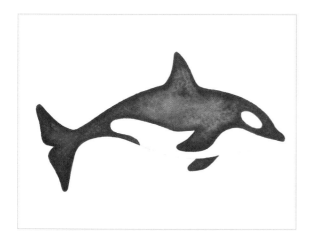

6 충분히 말려준 뒤 지우개로 살살
 연필 선을 지워주면 완성입니다.

13. 눈밭의 족제비

하얀색 털의 동물을 그리는 반전 방법!
배경을 채워서 눈 내리는 밤의 족제비를 그려볼게요.
배경을 칠할 때는 물을 충분히 사용해서 수채화 특유의 멋스러운 물 번짐을 표현해보세요.
이번 그림에서는 화이트 펜이나 화이트 잉크의 도움이 필요해요.

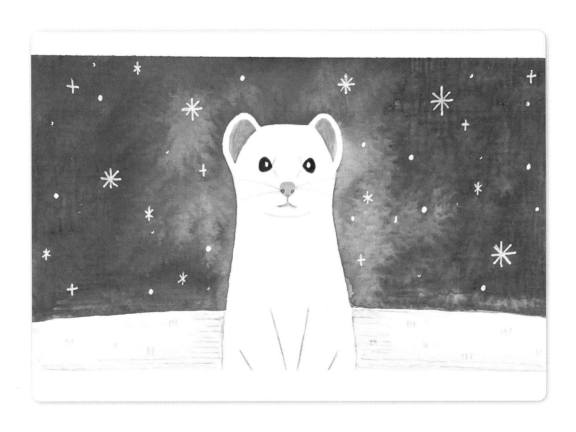

🔵 B 29 (Prussian Blue 프러시안 블루)　　🔵 B 09 (Blue 블루)　　🔵 NG 5 (Neutral Grey 5 뉴트럴 그레이 5)

⚪ AO 83 (Cream Latte 크림 라테)　　⚪ R 01 (Indian Pink 인디언 핑크)

피그먼트 컬러 · NG 9 (Grey Black* 그레이 블랙)　　⚪ NG 2 (Cloud Grey* 클라우드 그레이)　　**준비물 ·** 마스킹 테이프 & 화이트 펜

1 위아래 수평으로 마스킹 테이프
를 붙이고 족제비의 밑그림을 그
려주세요.

2 **B 29 프러시안 블루**로 가로선, 세로
선을 사용해 사진과 같이 색을 채
웁니다.

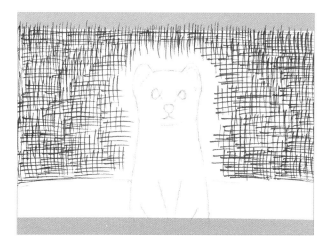

3 **B 09 블루**로 연결하여 안쪽까지
채워줍니다. 족제비와 살짝 띄워
서 칠해주세요.

4 물붓으로 족제비 부분은 비우고
물칠을 합니다.

5 **AO 83 크림 라떼**로 족제비 귀의 어
두운 부분을 칠합니다. 그리고 가
볍게 물붓으로 물 칠을 하여 자연
스럽게 만들어주세요.

6 **NG 9 그레이 블랙(피그먼트 컬러)**으로 눈을 칠해줍니다.

7 **R 01 인디언 핑크**로 족제비의 코와 입을 그려주세요.

8 **NG 2 클라우드 그레이(피그먼트 컬러)**
로 입의 ㅅ 모양과 턱선, 수염, 족
제비 팔의 연필 선을 따라서 펜으
로 그려주세요. 그리고 **NG 5 뉴트
럴 그레이 5**로 족제비의 콧구멍 두
개를 콕콕 찍어 그려줍니다.

9 앞에서 사용했던 **NG 5 뉴트럴 그레
이 5**로 눈밭이 될 부분에 색을 조
금 넣어줍니다.

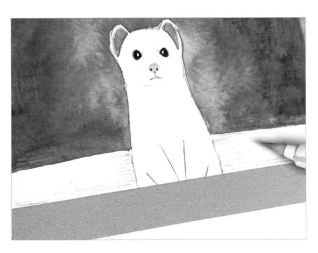

10 물붓으로 앞서 칠한 회색을 풀어
주듯 물 칠을 해주세요. 위의 파
란 하늘 부분이 번지지 않도록
아주 조금 띄워서 칠해주세요.

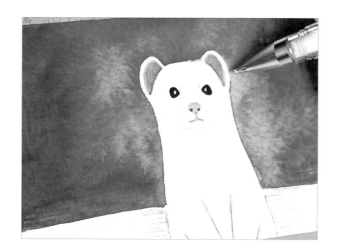

11 완전히 말린 뒤 지우개로 연필 선을 지워줍니다. 그리고 화이트 펜(혹은 화이트 잉크)으로 울퉁불퉁한 부분을 매끄럽게 정리해줍니다.

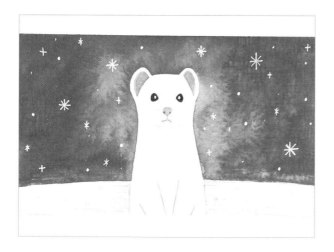

12 화이트 펜으로 하늘에서 내리는 눈을 그려주고 마스킹 테이프도 떼어주면 완성입니다.

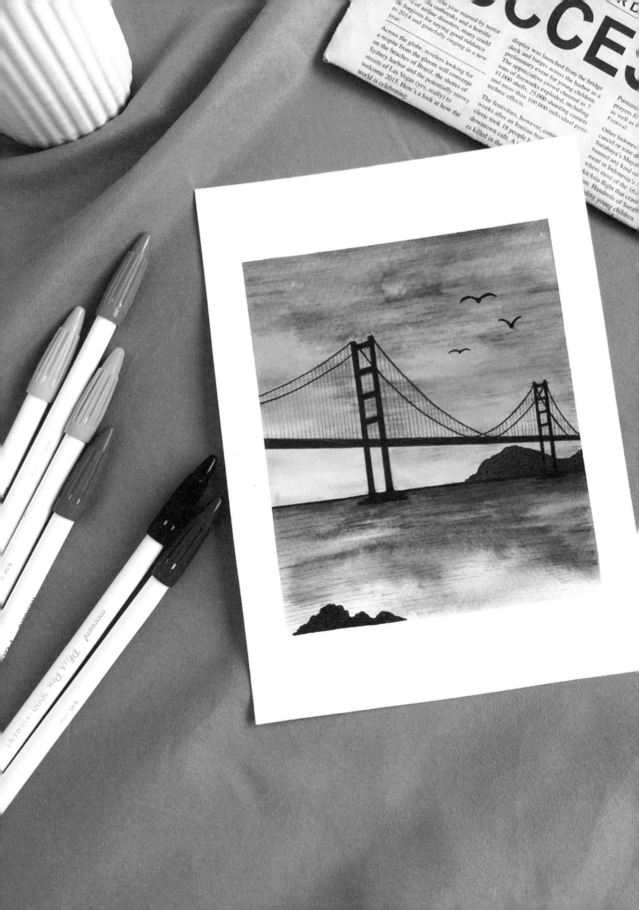

감성가득한 그림을 그려봐요

때로는 많은 말보다 한 장의 그림이 더 많은 이야기를 담기도 하죠.
같은 그림도 누가 그리는가에 따라 서로 다른 이야기가 만들어지기도 해요.
여러분의 그림에는 어떤 마음이 담겨있나요?

이번 Chapter는 색과 구도에서 느껴지는 감정을 그려보는 순서입니다.
풍부한 색감 표현에 집중하여 자신 있게 물붓과 물을 다루는 연습을 해요.
물을 충분히 사용하여 펜 선이 거의 보이지 않을 정도의 번짐을 표현해요.
물이 마르면서 나타나는 우연적인 효과를 두려워하지 않고 즐기는 시간을 가져보세요.

1. 맑은 하늘과 새들

수채화의 느낌을 살려 맑고 투명한 하늘과 전깃줄에 앉은 새들을 그려볼게요.
조금 번져도, 모양이 달라도 괜찮아요.
물을 충분히 써서 나만의 하늘을 완성해봐요.

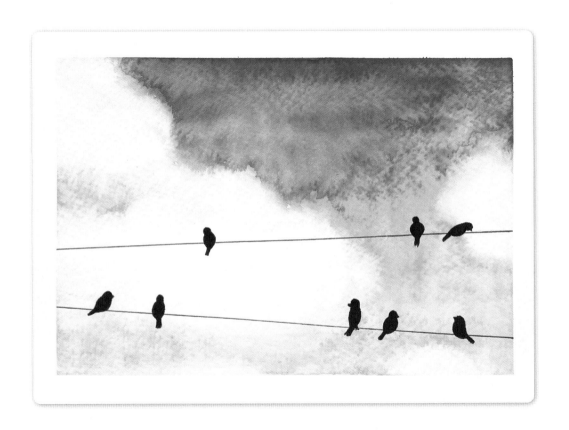

이번 작품에서 사용한 종이는 '띤뜨레또 6x8 inch' 이고, 마스킹 테이프는 15mm를 사용했어요.
다른 크기의 종이를 가지고 있다면 종이의 크기에 맞춰 적당한 크기가 되도록 마스킹 테이프를 붙여주세요.

● B 08 (Royal Blue 로열 블루)　　● B 05 (Light Blue 라이트 블루)　　● BG 01 (Water Blue 워터 블루)

● B 45 (Blue Celeste 블루 셀레스테)　　**피그먼트 컬러 ·** ● NG 9 (Grey Black. 그레이 블랙)

1 마스킹 테이프를 사방으로 붙이 고 연필로 흐리게 구름의 밑그림 을 그려주세요.

2 **B 45 블루 셀레스테**로 연필선을 따 라 감싸듯이 칠해줍니다.

3 **BG 01 워터 블루**로 가로선, 세로선 을 그리며 하단의 하늘 부분을 사 진과 같이 색을 채워주세요.

4 **B 05 라이트 블루**로 윗부분을 조금 남겨두고 칠해주세요.

5 경계가 지지 않게 잘 연결하며 **B 08 로열 블루**를 칠해줍니다.

6 아래쪽의 밝은 부분부터 위쪽의 진한 부분까지 순서대로 모두 물 칠을 해주세요. 구름이 될 부분은 남겨두고 칠합니다.

7 파란 하늘 부분을 모두 칠한 뒤에
는 냅킨에 붓을 깨끗하게 닦아주
세요.

8 칠하지 않고 남겨둔 구름 부분을
깨끗한 붓으로 물 칠 하여 자연스
럽게 만들어주세요.

TIP 하얀색 구름이 파란색에 완전히 덮이지 않
도록 조금씩 색을 끌어당기며 붓질을 해주
세요.

9 완전히 말린 후 지우개로 연필선을 정리합니다. 그 후 **NG 9 그레이 블랙**으로 전깃줄을 그려주세요.

TIP 자를 대고 반듯하게 그려도 좋아요.

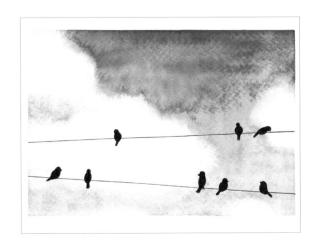

10 전깃줄과 같은 색으로 앉아 있는 새들의 실루엣을 그려주면 완성입니다.

2. 환상의 나라

놀이공원이 가장 환상적으로 보이는 시간은 바로 퍼레이드가 시작되는 밤이죠?
이번에는 다채로운 색감을 사용해 아름다운 놀이공원의 밤 풍경을 그려볼게요.

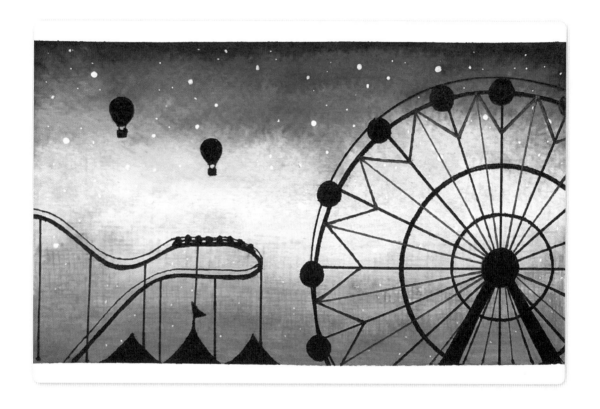

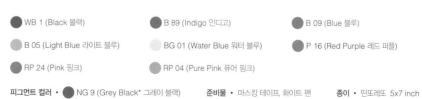

WB 1 (Black 블랙) B 89 (Indigo 인디고) B 09 (Blue 블루)

B 05 (Light Blue 라이트 블루) BG 01 (Water Blue 워터 블루) P 16 (Red Purple 레드 퍼플)

RP 24 (Pink 핑크) RP 04 (Pure Pink 퓨어 핑크)

피그먼트 컬러 · NG 9 (Grey Black* 그레이 블랙) **준비물 ·** 마스킹 테이프, 화이트 펜 **종이 ·** 띤또레또 5x7 inch

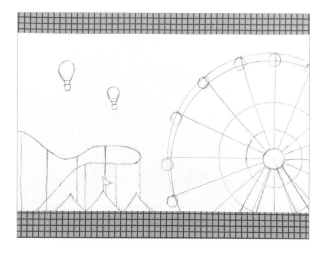

1 적당한 크기로 위아래에 마스킹
 테이프를 붙이고 연필로 밑그림
 그려주세요.

TIP 관람차의 바깥쪽 큰 원은 플러스펜 60색
의 뚜껑을 대고 그렸어요.

2 P 16 레드 퍼플로 가로선, 세로선
 을 그어가며 맨 아랫부분을 채워
 줍니다.

3 **RP 24 핑크**로 위쪽을 연결하여 칠
해주세요.

4 그 위로 **RP 04 퓨어 핑크**를 칠해주
세요.

5 **BG 01 워터 블루**를 물결 모양으로
연결하여 칠해줍니다.

6 다음은 그 위로 **B 05 라이트 블루**를 연결합니다.

7 위쪽을 조금만 남기고 **B 09 블루**도 연결해서 채워주세요.

8 남아있던 가장 위쪽 공간을 **B 89 인디고**로 채워주세요.

9 **WB 1 블랙**으로 위쪽 끝부분을 조금 더 어둡게 만들어주었어요.

10 위와 아래 두 부분으로 나누어 한 부분씩 물 칠을 해줍니다. 가운데 가장 밝은 부분부터 시작해서 위쪽을 칠해주고, 색이 섞이지 않도록 붓을 깨끗하게 닦아낸 후 아래쪽도 물 칠을 합니다.

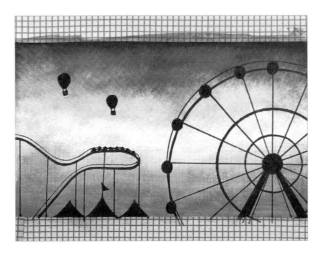

11 충분히 말린 뒤 **NG 9 그레이 블랙**으로 밑그림을 따라 그려주세요.

12 화이트 펜이나 화이트 잉크로 밤하늘에 반짝이는 별을 표현하고 마스킹 테이프를 떼어냅니다.

13 전 단계에서 마무리해도 좋고, 취향에 따라 대관람차에 디테일을 그려주어도 좋아요.

3. 바람 부는 산굼부리

가을과 잘 어울리는 색을 사용해서 시원한 바람이 부는 가을의 산굼부리를 그려볼게요.
많은 색을 사용하지 않고도 쉽게 풍부한 색감을 살려 그릴 수 있는 작품입니다.

⬤ WB 1 (Black 블랙)　　　　⬤ OR 58 (Brown 브라운)　　　　⬤ NG 9 (Neutral Grey 9 뉴트럴 그레이 9)

⬤ B 08 (Royal Blue 로열 블루)　　⬤ G 38 (Dark Green 다크 그린)　　◯ YO 44 (Yellow Ochre 옐로우 오커)

피그먼트 컬러 • ⬤ NG 9 (Grey Black* 그레이 블랙)　　**준비물** • 마스킹 테이프　　**종이** • 띤또레또 5X7inch

1 위아래로 마스킹 테이프를 붙이
고 연필로 산의 모양을 밑그림 그
려주세요.

2 **G 38 다크 그린**으로 왼쪽의 산 부
분을 칠해줍니다.

3 **YO 44 옐로우 오커**로 경계가 지지
않도록 연결하여 그려주세요.

4 **OR 58 브라운**을 연결하여 칠해주
세요.

5 **WB 1 블랙**으로 산 아래쪽에 색을
채워주세요.

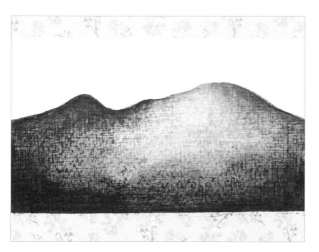

6 물붓을 이용해 밝은 색에서 어두
운 색 순서로 물 칠을 해줍니다.

TIP 가운데 노랑색에서 시작하여 양 옆
으로 갈색 ⇨ 초록 ⇨ 검정 순서로
칠해주세요.

7 이번에는 하늘을 칠할 차례인데
요. 마스킹 테이프 위에 **NG 9 뉴
트럴 그레이**를 올려줍니다.

TIP 마스킹 테이프에 색을 올린 뒤 물로
녹여 팔레트처럼 사용할 거예요. 펜
선이 종이로 넘어가지 않도록 테이프
위에만 칠해주세요.

8 **B 08 로열 블루**도 테이프 위에 얹
어주세요.

9 테이프 위에서 두 개의 색을 잘
섞어줍니다.

10 테이프 위에 있는 색을 끌어당겨 하늘을 칠합니다. 산을 칠한 부분에서 1cm 정도 떨어진 부분까지 칠해준 후 붓에 묻은 색을 냅킨에 닦고 물로만 연결해서 칠해줍니다. 산을 그린 부분과는 미세하게 띄워서 번지지 않도록 해주세요.

11 완전히 말린 뒤 **NG 9 그레이 블랙(피그먼트 컬러)**으로 갈대를 그려준 뒤 마스킹 테이프를 정리하면 완성입니다.

4. 푸른 호수

이번에는 깊고 고요한 느낌의 파란색을 모아 신비로운 색의 호수 풍경을 그려볼게요.
호수는 가로선, 하늘은 세로선을 쓰면 서로 다른 공간감이 느껴져요.

● B 89 (Indigo 인디고)　　　　● B 29 (Prussian Blue 프러시안 블루)　　　　● BG 17 (Peacock Blue 피콕 블루)

● BG 01 (Water Blue 워터 블루)　　　　● NG 9 (Neutral Grey 9 뉴트럴 그레이 9)　　　　**피그먼트 컬러** • ● NG 9 (Grey Black* 그레이 블랙)

● NG 5 (Iron Grey* 아이언 그레이)　　　　**종이** • 띤또레또 5x7 inch　　　　**준비물** • 마스킹 테이프

1 마스킹 테이프를 위아래로 붙이
고 연필로 밑그림을 그려주세요.

2 **NG 9 그레이 블랙(피그먼트 컬러)**으
로 산을 채워서 칠해주세요.

3 **BG 17 피콕 블루**로 가로로 그어주
며 물결을 만들어 사진과 같이 그
려주세요.

4 그 아래로 **B 89 인디고**를 칠해 깊
 은 물결을 표현합니다.

5 **B 29 프러시안 블루**로 물결 위 군데
 군데 색을 넣어주세요.

6 이번엔 하늘을 칠해볼게요. **BG
 01 워터 블루**로 세로선을 그어주며
 칠해줍니다.

7 **BG 17 피콕 블루**를 연결하여 그 위 하늘을 그려주세요.

8 **B 89 인디고**로 왼쪽 상단의 하늘 부분을 칠해줍니다.

9 남은 부분은 **NG 9 뉴트럴 그레이**로 채워줍니다. 경계선이 생기지 않도록 자연스럽게 연결해주세요.

10 위아래를 나누어 각각 물 칠을 해주세요. 밝은 색에서 어두운 색 순서로 칠하고, 다른 부분으로 넘어갈 때는 붓을 깨끗하게 닦은 뒤 칠해줍니다.

11 완전히 말린 뒤 **NG 9 그레이 블랙(피그먼트 컬러)**으로 작은 배와 사람, 그리고 **NG 5 아이언 그레이(피그먼트 컬러)**로 그림자를 그려주면 고요한 호수 풍경이 완성됩니다.

5. 새벽 하늘

밤에서 아침이 되어가는 새벽 하늘을 그려볼게요.
채도가 낮은 색을 사용하여 그라데이션 표현을 더 쉽게 할 수 있어요.
연한 색은 펜 선 칠할 때 더 꼼꼼하게 칠해주어야 선명한 색이 나와요.

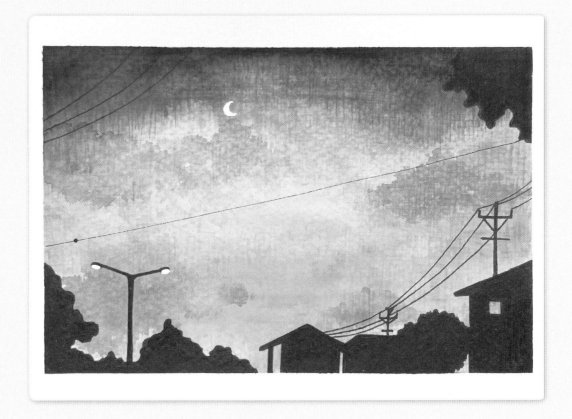

● WB 1 (Black 블랙)　　　　● NG 9 (Neutral Grey 9 뉴트럴 그레이 9)　　　　● B 89 (Indigo 인디고)

● BV 04 (Lavender 라벤더)　　　● V 06 (Light Violet 라이트 바이올렛)　　　● OR 04 (Cream Orange 크림 오렌지)

● RP 04 (Pure Pink 퓨어 핑크)　　● YO 05 (Golden Yellow 골든 옐로우)　　　**피그먼트 컬러** · ● NG 9 (Grey Black* 그레이 블랙)

준비물 · 마스킹 테이프

1 마스킹 테이프를 사방에 붙이고 연필로 밑그림을 그려주세요. 좌측 밑그림의 디테일한 부분이 잘 보이지 않는다면 완성작의 실루엣을 참고하여 밑그림을 그립니다.

2 **NG 9 그레이 블랙(피그먼트 컬러)**으로 밑그림을 따라 펜 선을 그려줍니다.

3 검은색 펜으로 그린 부분이 번지지 않도록 충분히 말린 후 **YO 05 골든 옐로우**로 하늘의 하단 부분을 채워줍니다. 가로, 세로선을 모두 사용해 그려주세요.

4 **OR 04 크림 오렌지**로 연결하여 그 려주세요.

5 다음은 **RP 04 퓨어 핑크**로 연결해 줍니다.

6 **V 06 라이트 바이올렛**으로 하늘의 중간과 위를 비우고 칠해줍니다.

7 **BV 04 라벤더**를 연결하여 그려주세요.

8 **B 89 인디고**로 빈 부분을 칠합니다. 끝으로 갈수록 더 진하게 채워주세요.

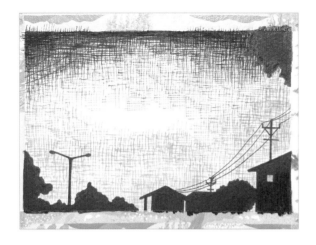

9 **WB 1 블랙**으로 위쪽 모서리를 칠해 더 어둡게 표현합니다.

10 이제 물 칠을 해줍니다. 위, 아래 반으로 나누어서 가운데부터 아래 순서로 칠하고, 붓을 깨끗하게 닦은 후 다시 가운데로 돌아와 연결하며 가운데에서 위의 순서로 칠합니다. 그리고 조금 말려줍니다.

TIP 물을 충분히 사용하고 속도를 내어 부지런히 칠해야 얼룩이 덜 생겨요.

11 팔레트에 **NG 9 뉴트럴 그레이**를 덜어내어 붓에 묻혀주세요.

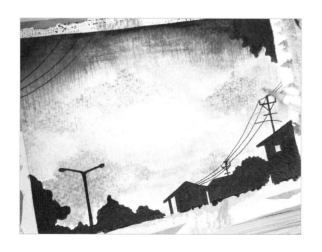

12 붓으로 톡톡 두드리듯 칠하며 구름을 그려주세요.

TIP 너무 젖어있지 않고 조금 말라 물기가 어느 정도 남아있을 때 칠해줍니다.

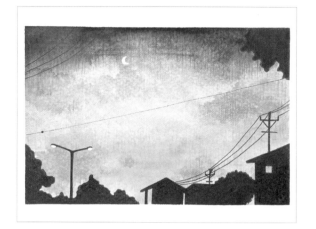

13 완전히 마를 때까지 기다렸다
가 화이트 펜으로 달과 가로등
의 불빛을 그려주세요. 가운데
를 지나가는 전깃줄을 얇게 그
려주어도 좋아요.

6. 해질녘 금문교

그림을 그릴 때 중심이 되는 부분을 먼저 완성하면 그림이 빨리 그려지는 느낌이 들어요.
이번 작품은 피그먼트 컬러로 교량을 먼저 그려서 종이를 말리는 시간도 줄이고,
더 자신감 있게 작품을 그려볼 수 있도록 했어요.
배경을 칠할 때는 다른 작품들 보다 펜 선을 적게 넣어 맑은 느낌으로 표현해주세요.

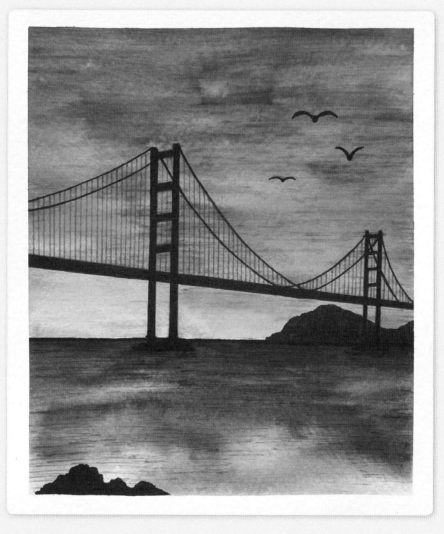

● B 89 (Indigo 인디고)　　● B 04 (Sky Blue 스카이 블루)　　● R 06 (Red 레드)　　● O 08 (Deep Orange 딥 오렌지)

● O 06 (Orange 오렌지)　　● YO 05 (Golden Yellow 골든 옐로우)　　● NG 5 (Neutral Grey 5 뉴트럴 그레이 5)

피그먼트 컬러 · ● NG 9 (Grey Black* 그레이 블랙)　　● NG 7 (Steel Grey* 스틸 그레이)　　● NG 4 (Storm Grey* 스톰 그레이)

준비물 · 마스킹 테이프

1 사방에 마스킹 테이프를 붙이고 연필로 금
문교와 수평선의 밑그림을 그려주세요.

TIP 밑그림의 디테일한 부분이 잘 보이지 않는다면 완성
작의 실루엣을 참고하여 밑그림을 그립니다.

2 **NG 9 그레이 블랙(피그먼트 컬러)**으로 교량을
그려주세요.

3 **NG 4 스톰 그레이(피그먼트 컬러)**로 교량의 세
로줄을 그려줍니다.

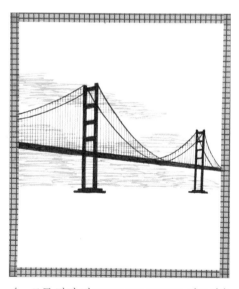

4 조금 말린 뒤 **YO 05 골든 옐로우**로 가로선을
사용해 하늘의 왼쪽 부분을 채워줍니다.

TIP 이번 작품에서 펜 선을 그릴 때는 빈틈 없이 꽉
채우기 보다는 살짝 듬성듬성하게 그려서 투명한
수채화 느낌을 살려볼게요.

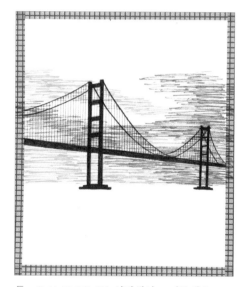

5 **O 08 딥 오렌지**로 연결해서 그려주세요.

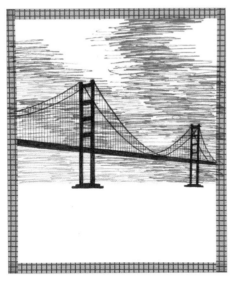

6 **R 06 레드**를 사용하여 하늘을 조금 비워두
고 칠합니다.

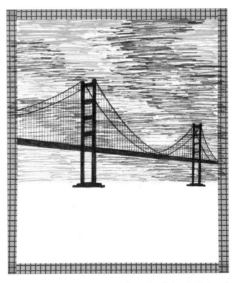

7 **B 04 스카이 블루**로 하늘의 남은 부분을 채
워주세요.

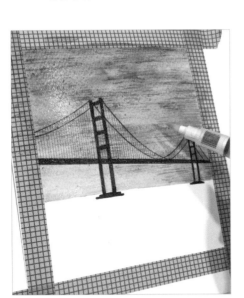

8 물붓으로 하늘을 녹여가며 물 칠을 해줍니
다. 최대한 물자국이 남지 않도록 속도를
내어 칠해줍니다.

> **TIP** 밝은 부분에서 어두운 부분 순으로 칠하면 색의
> 변화를 자연스럽게 만들 수 있어요. 그리고 펜 선
> 이 조금 남아있더라도 물이 마르는 과정에서 더
> 흐려지니 한 번 물을 칠한 뒤에는 덧칠하지 말고
> 마를 때까지 기다려보세요.

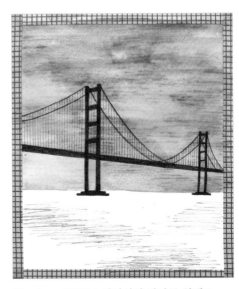

9 **O 06 오렌지**로 사진처럼 바다를 칠해요.

> **TIP** 바다 부분은 하늘보다 조금 더 듬성듬성하게 칠
> 해줍니다.

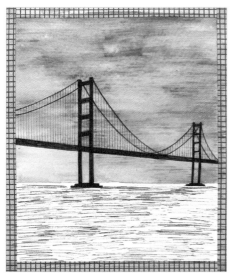

10 바다의 나머지 부분을 **NG 5 뉴트럴 그레이 5**로 칠해주세요.

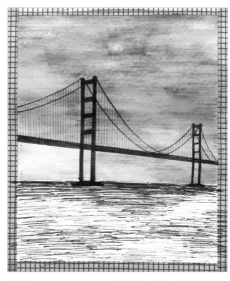

11 **B 89 인디고**로 바다의 진한 부분을 칠해 줍니다.

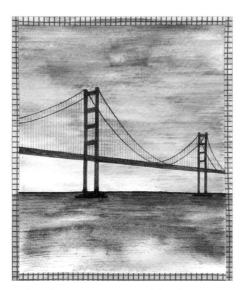

12 다음은 물붓으로 물 칠을 해주세요. 앞 서 칠한 하늘 부분에 번지지 않도록 주 의하며 칠합니다.

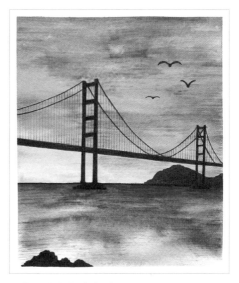

13 완전히 말린 뒤 **NG 7 스틸 그레이(피그먼트 컬러)**로 교량 뒤쪽에 섬을 그리고, **NG 9 그레이 블랙(피그먼트 컬러)**으로 앞쪽에 바위 와 하늘에 날아가는 갈매기를 그려주면 완성입니다.

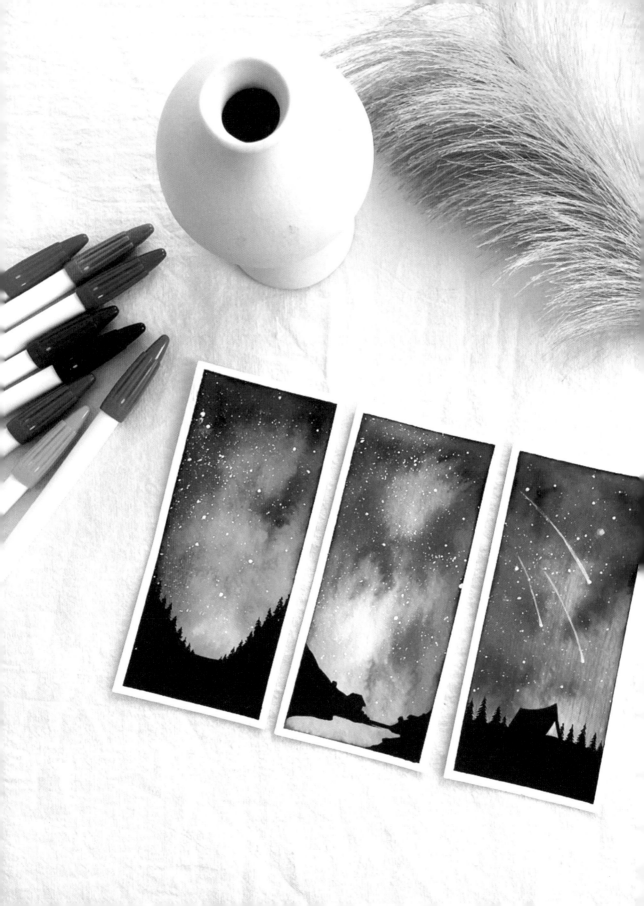

이번에는 훌쩍 떠난 여행지에서 만난 아름다운 순간을
60가지 색의 수성펜으로 그려볼게요.
색의 종류가 많으니 색을 섞어 알맞은 색을 만드는 조색 고민이 없고,
보이는 대로 종이 위에 올린 뒤 물을 칠해주면 멋진 풍경이 금방 완성됩니다.
이번 Chapter는 사용하는 색의 종류가 많으니 미리 색을 꺼내 준비하고
'피그먼트' 펜과 '수성펜'이 혼동되지 않도록 주의해야 해요.

1. 파란 나비

아름다운 풍경을 그리는데 앞서 붓을 섬세하게 사용하는 방법과
물의 번짐을 이해할 수 있는 파란 나비를 그려볼게요.
밝은 쪽을 먼저 칠한 뒤 어두운 쪽에 물을 얹으면 색이 어떻게 번져 나가는지 쉽게 배울 수 있어요.
나만의 색 조합을 만들어 멋지게 그려 보는 것도 좋아요.

● WB 1 (Black 블랙) ● B 08 (Royal Blue 로열 블루) ● B 04 (Sky Blue 스카이 블루)

● YO 05 (Golden Yellow 골든 옐로우)

1 **WB 1 블랙**으로 나비의 몸통을 먼저 그려주세요.

2 나비의 날개가 될 부분을 연필로 밑그림 그려주세요.

3 **B 08 로열 블루**로 나비의 가장 진한 부분을 그려주세요.

4 **B 04 스카이 블루**로 날개에 색을 채워주세요.

5 **스카이 블루**로 칠한 바깥쪽 부분을 녹이며 날개를 레이스 모양으로 그려준 뒤 안쪽의 **로열 블루**를 칠한 부분에 물 칠하여 밝은 색과 연결해주세요. 네 부분 모두 같은 방법으로 완성합니다.

🄣🄘🄟 레이스처럼 자연스럽게 중간중간 조금씩 비워 두어도 좋아요.

6 반으로 접힌 나비도 **로열 블루**와 **스카이 블루**로 그린 뒤 같은 방법으로 물 칠을 해주세요.

7 세 마리 모두 그려줍니다.

8 나비를 조금 말린 뒤 팔레트에 **YO 05 옐로우**를 충분히 덜어내어 붓에 묻히고 손가락으로 붓의 위를 톡톡 두드리며 흩뿌려 꽃가루를 표현합니다.

TIP 조금 더 큰 덩어리는 붓끝으로 점을 찍어 그려주세요.

9 완전히 마른 뒤 지우개로 연필선을 정리해주면 완성입니다.

2. 밤하늘

과감하게 물을 톡톡 떨어트리고 잘 말려 주기만 하면 누구나 멋진 밤하늘을 그릴 수 있어요.

물이 마르면서 나타나는 변화와 아름다운 물의 번짐을 느끼면서

그림을 그리고 나면 수채화가 더 가깝게 느껴질 거예요.

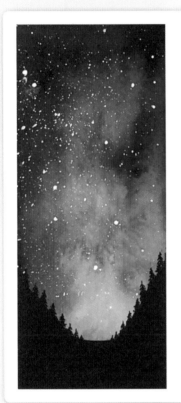 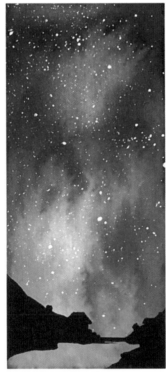

● WB 1 (Black 블랙)　　● B 29 (Prussian Blue 프러시안 블루)　　● B 09 (Blue 블루)

● B 08 (Royal Blue 로열 블루)　　● V 08 (Violet 바이올렛)　　● P 06 (Purple 퍼플)

● G 08 (Green 그린)　　● G 06 (Light Green 라이트 그린)　　**준비물** • 마스킹 테이프 & 화이트 잉크와 칫솔 or 화이트 펜

종이 준비

6x8 inch 크기의 종이를 3등분하여 잘라주세요.

TIP 다른 크기의 종이를 사용해도 괜찮아요. 적당한 크기로 잘라 사용하세요.

펜 채색

A-1 6mm 넓이의 마스킹 테이프를 반은 종이에, 반은 책상에 접착되도록 고정하여 붙인 뒤 **WB 1 블랙**으로 윗부분을 채워주세요. 모서리 쪽은 꽉 채우고 아래로 내려올수록 듬성듬성하게 채웁니다.

A-2 **G 08 그린**으로 연결하여 색을 채워주세요.

A-3 그 아래 **G 06 라이트 그린**으로 연결합니다.

B-1 두 번째 종이는 **WB 1 블랙**으로 가장 어두운 부분을 칠해주세요.

B-2 **B 09 블루**로 연결해서 채워줍니다.

B-3 **B 08 로열 블루**로 연결하여 색을 칠해주세요.

C-1 마지막 종이는 **B 29 프러시안 블루**로 맨 윗부분을 칠해주세요.

C-2 그 아래 이어서 **V 08 바이올렛**을 연결해 칠해줍니다.

C-3 마지막으로 **P 06 퍼플**을 칠합니다.

1 붓을 물에 충분히 적신 뒤 전체적으로 물 칠을 해주세요. 아래(밝은 부분)에서 위(어 두운 부분)로 올라가면서 칠해주세요.

2 붓을 세우고 위로 약간 올려 몸체를 눌러 물을 똑똑 떨어트려주세요. 세 장 모두 같 은 방법으로 물 칠을 한 후 완전히 말려줍 니다.

TIP 종이에 너무 가까이 대고 물을 떨어트리면 물의 번짐 무늬가 덜 생길 수 있으니 어느 정도 거리를 두고 물 번짐을 원하는 부분에 물방울을 떨어트립 니다. 저는 세로로 올라가며 8방울 정도 떨어트려 주었어요.

TIP 물이 젖어 있으면 번질 수 있으니 꼭 완전히 말린 뒤 다음 단계로 넘어가세요.

3 완전히 말린 뒤 화이트 잉크를 칫솔에 묻혀 엄지손가락으로 튕겨주며 별을 표현합니다.

TIP 실루엣 그림이 들어갈 아래쪽은 종이로 가려주세요. 세 장 모두 같은 방법으로 별을 넣어주세요.

TIP 화이트 잉크가 없다면 화이트 펜으로 점을 찍어 별을 표현합니다.

세부 표현

TIP 얇은 펜촉으로 넓은 면적을 칠하기 어렵다면 집에 있는 캘리그라피 붓펜이나 촉이 두껍고 진한 색의 잉크 펜을 함께 사용해보세요.

A-1 **WB 1 블랙**으로 초록빛 하늘 그림에 골짜기를 그려줍니다.

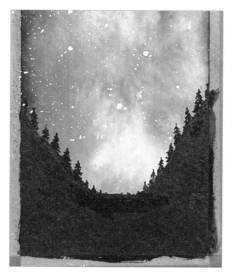

A-2 능선을 따라 뾰족뾰족한 나무를 그려주세요.

B-1 두 번째는 연필로 강물과 언덕의 밑그림을 그려주세요.

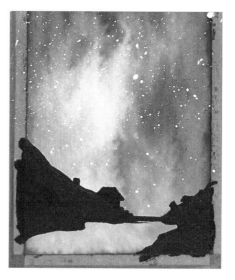

B-2 **WB 1 블랙**으로 밑그림을 따라 채워주고 집도 그려 넣어주세요.

C-1 세 번째는 연필로 언덕과 텐트의 밑그림을 그려주세요.

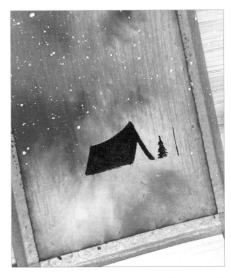

C-2 **WB 1 블랙**으로 텐트와 나무의 실루엣을 그려주세요.

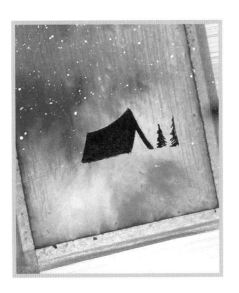

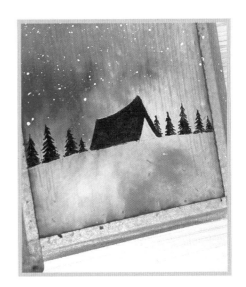

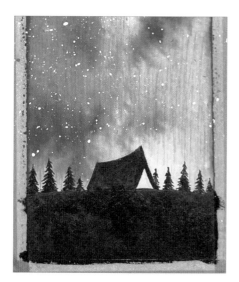

C-3 집과 나무 아래에 비어 있는 언덕 부분
도 마저 채워 그려주세요.

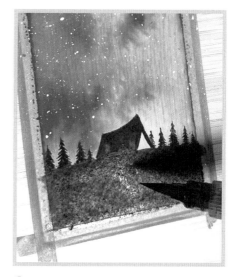

TIP 앞서 알려드린 'tip'에서처럼 저도 가지고 있던
붓펜으로 색을 채웠어요.

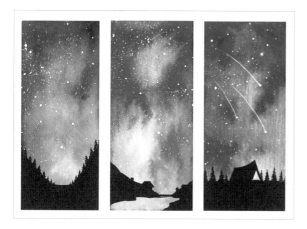

4 마스킹 테이프를 조심스럽게 떼어
주면 완성입니다.

3. 바다가 보이는 유채꽃밭

따뜻한 햇살이 내리는 바다가 보이는 유채꽃밭을 그려주세요.
하늘과 바다는 간단하고 시원하게, 유채꽃은 올망졸망 동그라미로 그린 뒤
붓으로 톡톡 녹여주면 풍성한 꽃밭으로 변해요.

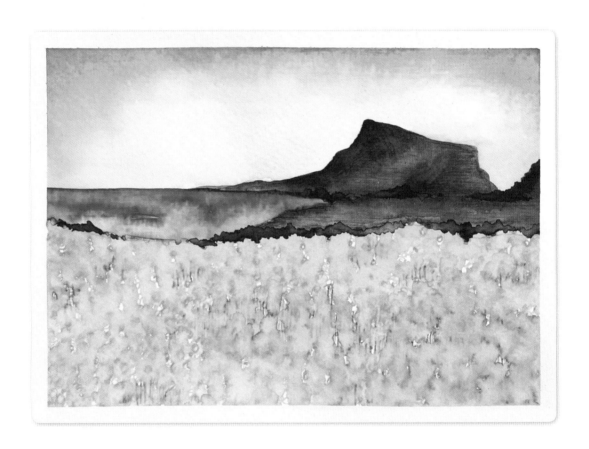

● B 09 (Blue 블루) ● B 04 (Sky Blue 스카이 블루) ● B 45 (Blue Celeste 블루 셀레스테)

● NG 5 (Neutral Grey 5 뉴트럴 그레이 5) ● YO 39 (Khaki Brown 카키 브라운) ● G 38 (Dark Green 다크 그린)

● G 06 (Light Green 라이트 그린) ● YG 06 (Yellow Green 옐로우 그린) ● O 65 (Camel 카멜)

● YO 05 (Golden Yellow 골든 옐로우) ● Y 06 (Yellow 옐로우) **준비물** • 마스킹 테이프

1 종이의 각 모서리에 15mm 마스킹 테이프를 붙인 뒤 연필로 밑그림을 그려주세요.

2 **B 04 스카이 블루**로 하늘 부분에 펜 선을 그려주세요. 바깥으로 갈수록 빽빽하게 그립니다.

3 펜 선을 칠한 부분의 위쪽 모서리 부분은 반 정도 남겨두고 아랫부분만 녹여내어 비어 있는 하늘을 칠한 후 남겨놓은 가장 위쪽의 펜 선 부분을 연결해서 칠합니다.

TIP 너무 색이 진해졌다면 티슈로 살짝 찍어
색을 빼주세요.

4 이제 유채꽃을 그립니다. **Y 06 옐
로우**로 작은 동그라미를 그리며
유채꽃밭을 채워주세요.

232

5 **YO 05 골든 옐로우**를 군데군데 넣어 꽃의 느낌을 표현합니다.

6 **YG 06 옐로우 그린**으로 비워둔 부분과 꽃 사이사이에 세로선을 넣어 유채꽃의 줄기를 표현합니다.

7 앞서 그려 놓은 줄기 위에 조금 더 진한 색으로 질감을 더합니다. **G 06 라이트 그린**으로 그려주세요.

8 물붓으로 콩콩 찍어주며 펜 선을
녹여주세요.

TIP 153쪽의 푸들과 같은 기법이지만 이
번에는 조금 더 큰 덩어리로 붓을 살
짝 눕혀 점을 찍어요.

TIP '문지르지 않고' 콕콕 찍어서 면을 채웁니
다. 완벽하게 채우지 않고 중간중간 비어
있는 부분이 있어야 예쁘게 표현됩니다.

9 이전에 물 칠을 한 부분이 손에
닿아 번지지 않도록 조심하며 **NG
5 뉴트럴 그레이**로 저 멀리 보이는
산을 표현해주세요.

10 **O 65 카멜**로 비어 있는 부분을 채워준 뒤 **YO 39 카키 브라운**으로 모서리 쪽 작은 산과 꽃밭과 붙어있는 땅에 색을 조금 넣어 어두운 부분을 표현합니다.

11 물붓으로 물 칠을 해주세요. 너무 문지르면 뭉개질 수 있으니 모양을 따라 가볍게 물 칠을 합니다.

12 **B 45 블루 셀레스테**로 바다 위에 펜 선을 넣어주세요. 듬성듬성하게 물결처럼 그려줍니다.

13 **B 09 블루**로 얇게 군데군데 그려 넣어요.

14 물붓으로 여러 번 문지르지 않고 한 번 쓸어주는 느낌으로 물칠을 해주세요.

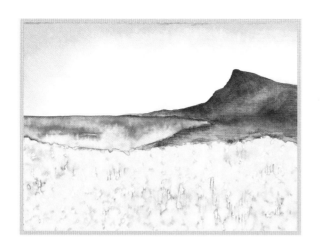

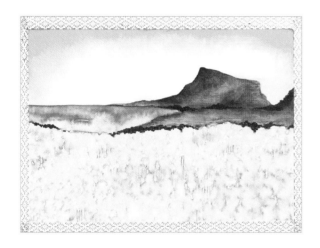

15 바다 부분이 마를 때까지 잠시 기다린 뒤 **G 38 다크 그린**으로 저 멀리 보이는 나무와 수풀의 실루엣을 그려주세요.

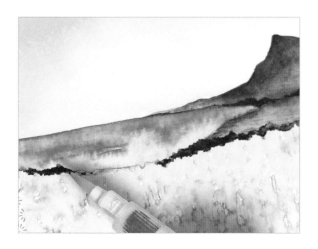

16 물붓을 티슈에 한 번 닦아 물이 너무 많이 묻어 있지 않도록 한 뒤 붓끝을 이용해서 앞서 칠한 부분을 톡톡 두드리듯 칠하여 자연스럽게 만들어줍니다.

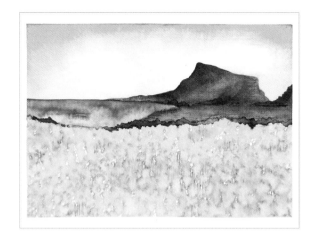

17 물 칠을 할 때 물을 조금만 묻혀주면 자연스럽게 번지며 예쁜 모양으로 완성됩니다.

4. 노을지는 들판

무심코 올려다본 하늘이 너무 아름다울 때 감동을 받기도 하죠?
내가 사랑하는 장면을 그림으로 남기면 사진과는 또 다른 감성을 느낄 수 있어요.
하루의 끝에서 만난 아름다운 노을지는 들판을 함께 그려볼게요.

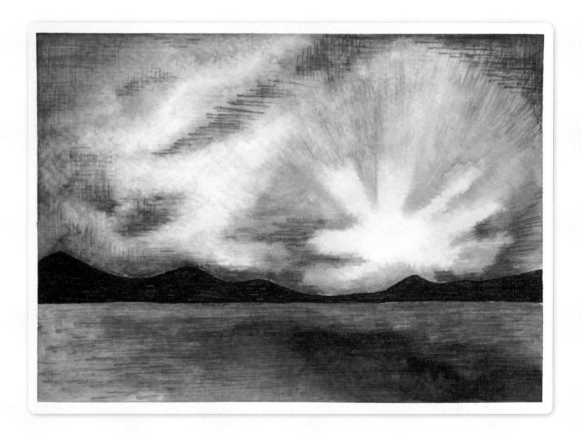

하늘 • ⬤ B 04 (Sky Blue 스카이 블루) ⬤ B 45 (Blue Celeste 블루 셀레스테) ⬤ B 42 (Soft Blue Celeste 소프트 블루 셀레스테)

⬤ NG 5 (Neutral Grey 5 뉴트럴 그레이 5) ⬤ O 06 (Orange 오렌지) ⬤ OR 04 (Cream Orange 크림 오렌지)

⬤ YO 05 (Golden Yellow 골든 옐로우) ⬤ Y 02 (Lemon Yellow 레몬 옐로우) ⬤ FY 1 (Fluorescent Yellow 플루오레센트 옐로우)

들판 • ⬤ G 38 (Dark Green 다크 그린) ⬤ YG 65 (Olive 올리브) ⬤ YG 06 (Yellow Green 옐로우 그린)

⬤ O 65 (Camel 카멜) **종이 •** 6x8 inch **준비물 •** 마스킹 테이프

1 마스킹 테이프를 모서리에 붙인
뒤 연필로 밑그림을 그려주세요.

2 연필로 동그란 태양의 모양을 그
려준 뒤 그 부분을 남겨두고 **FY 1
플루오레센트 옐로우**로 칠해줍니다.
가로선으로 칠해주세요.

3 **Y 02 레몬 옐로우**로 가로, 대각선을
사용해 퍼지는 노을 빛을 표현합
니다.

4 **YO 05 골든 옐로우**로 더 진한 부분을 표현합니다.

5 **O 06 오렌지**로 가장 붉은 부분을 그려주세요.

6 **B 42 소프트 블루 셀레스테**로 구름이 될 부분을 비우고 가로, 세로선을 써서 하늘을 그려줍니다

7 하늘의 왼쪽 부분에 **B 04 스카이 블루**를 넣어 풍부한 색감을 표현해요.

8 군데군데 **B 45 블루 셀레스테**로 푸른색을 더해주세요.

9 **NG 5 뉴트럴 그레이** 5로 가로, 세로 선을 써서 어두운 부분을 그려주세요.

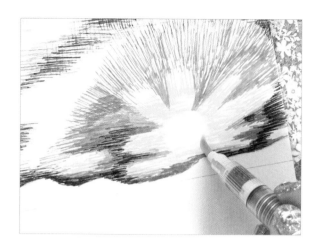

10 이제 물붓으로 노을진 부분을 먼저 칠해줄 거예요. 아무것도 칠해져 있지 않은 가운데 부분부터 물을 칠하며 바깥으로 나아갑니다.

TIP 밝은 색에서 점점 진한 색으로 옮기며 물 칠을 해주세요.

11 이제 하늘의 푸른 부분을 칠할 차례입니다. 펜 선이 칠해져 있지 않은 비어 있는 부분에 먼저 물을 칠해준 뒤 자연스럽게 풀어주는 느낌으로 나머지 하늘에 물 칠을 합니다.

TIP 노을과 마찬가지로 밝은 부분에서 진한 부
분 순서로 칠해주세요.

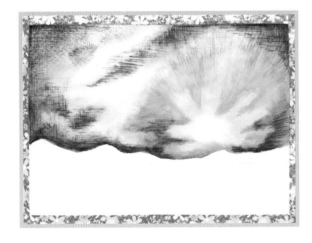

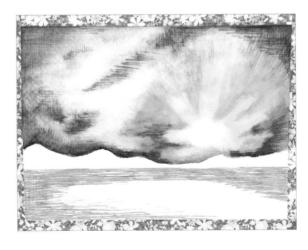

12 **YG 06 옐로우 그린**으로 들판을
칠합니다.

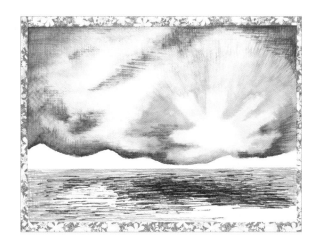

13 **YG 65 올리브**로 들판의 질감을
표현합니다.

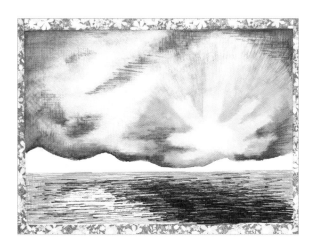

14 **G 38 다크 그린**으로 그림자를 그
려주세요.

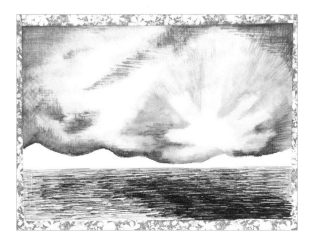

15 왼쪽 색이 빈 부분에 **O 65 카멜**
로 색을 채워주세요.

16 붓에 물을 충분히 적신 뒤 가로
로 가볍게 쓸어주며 물 칠을 합
니다.

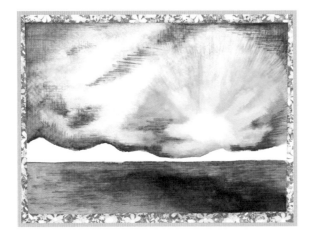

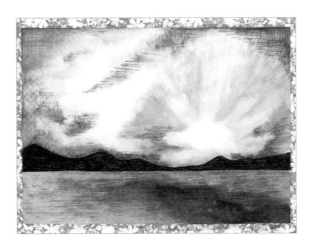

17 마를 때까지 기다린 후 **G 38 다
크 그린**으로 들판 끝에 펼쳐진
산의 실루엣을 그려 넣어요. 이
부분은 물 칠을 하지 않아요.

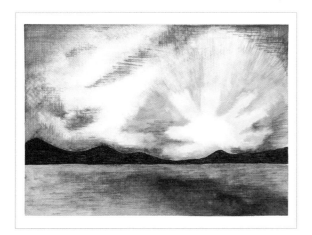

18 완전히 말린 뒤 조심스럽게 마스킹 테이프를 떼어내면 완성입니다.

5. 연못 위의 누각

수채화를 그릴 때 종이 위에서는 물이 더 많은 쪽에서 물이 적은 쪽으로 색이 번져 나가요.
물의 양을 잘 조절하면 아름다운 물 번짐이 있는 그림을 쉽게 그릴 수 있죠.
자, 이번에는 조명이 비치는 연못 위의 아름다운 누각을 그려볼게요.

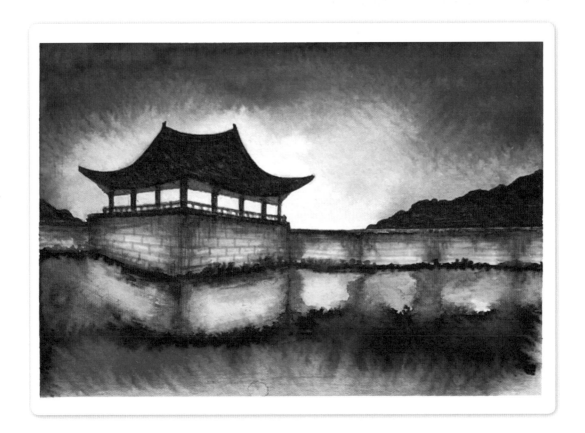

● WB 1 (Black 블랙)　　　　● B 29 (Prussian Blue 프러시안 블루)　　　　● B 08 (Royal Blue 로열 블루)

● BG 92 (Frost Green 프로스트 그린)　　　● OR 58 (Brown 브라운)　　　● O 65 (Camel 카멜)

● O 06 (Orange 오렌지)　　　● Y 02 (Lemon Yellow 레몬 옐로우)

피그먼트 컬러 · ● NG 9 (Grey Black* 그레이 블랙)　　　● NG 7 (Steel Grey* 스틸 그레이)　　　● NG 4 (Storm Grey* 스톰 그레이)

1 종이 위에 적당한 크기로 마스킹
테이프를 붙인 뒤 연필로 밑그림
을 그려주세요.

2 **NG 9 그레이 블랙(피그먼트 컬러)**으로
누각의 지붕과 뒤쪽 나무들에 색
을 채웁니다.

3 **NG 7 스틸 그레이(피그먼트 컬러)**로
누각의 기둥과 벽의 윗부분도 칠
해주세요.

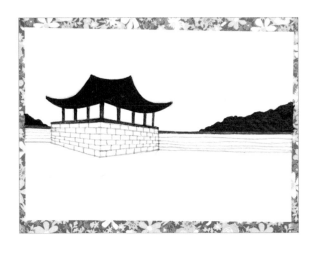

4 **NG 4 스톰 그레이(피그먼트 컬러)**로 벽돌의 가로선과 세로선을 그려 주세요.

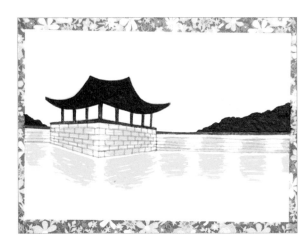

5 **Y 02 레몬 옐로우**로 불빛의 가장 밝은 부분을 칠합니다.

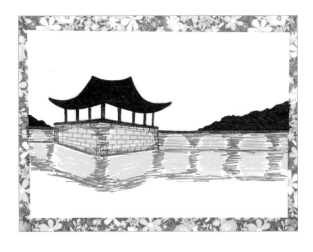

6 **O 06 오렌지**를 앞서 칠한 노란색에 둘러서 칠해주세요.

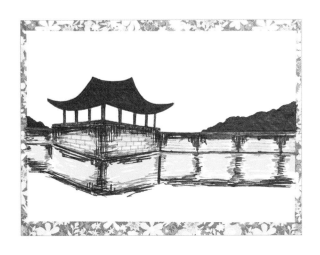

7 **OR 58 브라운**으로 어두운 부분의
그림자를 표현해요.

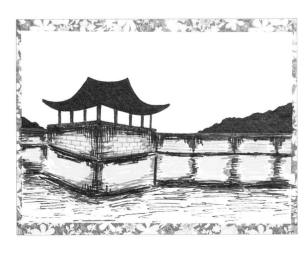

8 **B 08 로열 블루**로 연못 위에 물결
모양을 표현하며 듬성듬성하게
칠해주세요.

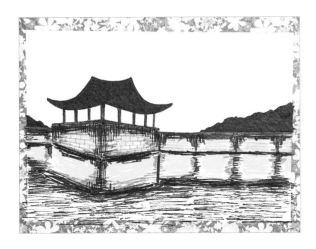

9 **B 29 프러시안 블루**도 중간중간 넣
어줍니다.

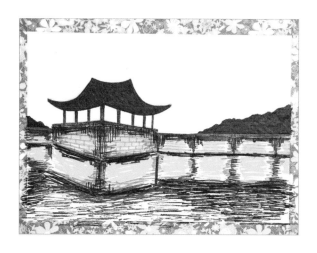

10 **WB 1 블랙**으로 물 위에 비친 나무 그림자를 그려주세요.

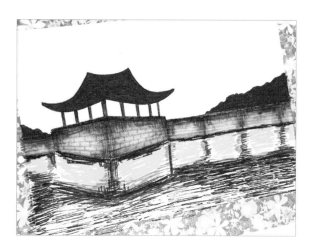

11 물붓으로 벽을 칠해줍니다. 벽면을 한 칸씩, 노란색에서 점점 어두운색으로 나아가며 칠해주세요. 한 칸을 모두 칠한 뒤 다시 밝은 색에서 시작할 때는 티슈에 붓을 닦아 깨끗하게 만든 후 칠해줍니다.

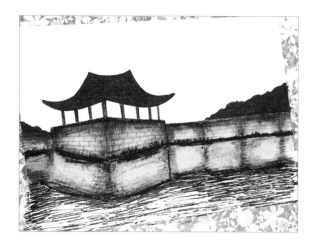

12 벽면을 모두 칠한 후 같은 방법으로 물에 비친 벽을 칠해주세요.

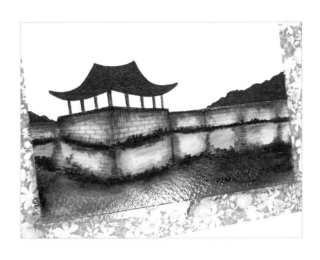

13　다음은 연못에도 물 칠을 해줍
니다.

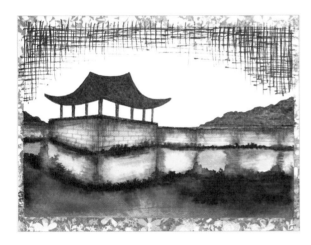

14　**B 29 프러시안 블루**를 사용해 어
두운 하늘에 색을 채워주세요.

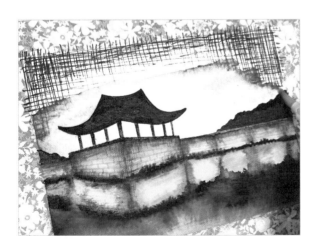

15　펜 선을 칠해준 부분의 아래쪽
을 물붓으로 조금 녹이고 끌어
당겨서 빈곳을 채워준 뒤 바로
연결해서 어두운 부분도 물 칠
을 합니다.

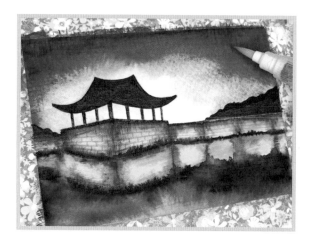

TIP 밝은 쪽과 어두운 쪽의 경계에 물을 충분히 사용해서 번짐이 있도록 그렸어요.

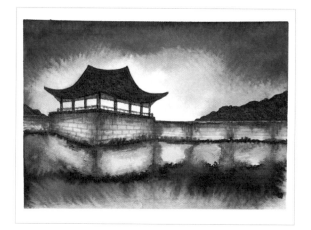

16 완전히 마를 때까지 충분히 기다립니다. **NG 4 스톰 그레이(피그먼트 컬러)**로 누각의 지붕 밑 천장과 난간을 그려주세요. 그리고 마스킹 테이프를 조심스럽게 떼어냅니다.

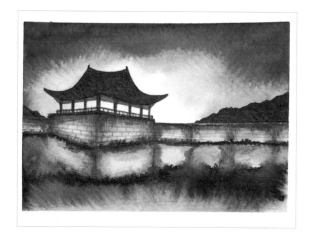

17 충분히 말린 뒤 **BG 92 프로스트 그린**으로 앞서 그린 지붕 밑 튀어나온 천장을, **O 65 카멜**로 기둥과 난간에 색을 입혀주면 완성입니다.

TIP 종이가 물에 불어 일어나지 않도록 힘을 빼고 살살 칠해주세요.